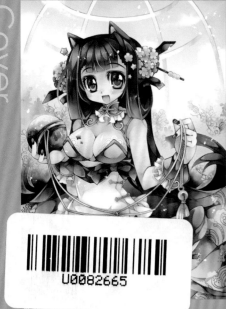

CMAZ

臺灣同人極限誌 Vol.5

Cmaz即將邁入2011的新年度！

滿一周年的Cmaz特別感謝2010年許多單位以及貴人的相助，
更要感謝廣大的讀者群們對Cmaz的支持與愛護，才能讓這個臺灣專屬的ACG發表舞台發光發熱。

本期的特別主題是清明節，用充滿古色古香的柳葉紙襯出封面的質感，
代表臺灣傳統文化之美，也希望各位讀者喜歡這期豐富的內容。

Staff

發 行 人	陳逸民
執 行 企 劃	鄭元皓
行 銷 企 劃	游駿森
美 術 編 輯	黃文信
	吳孟妮

發 行 公 司	威智創意行銷有限公司
電 話	(02)7718-5178
傳 真	(02)7718-5179
郵 政 信 箱	106台北郵局第57-115號信箱
劃 撥 帳 號	50147488
建 議 售 價	新台幣250元

Contents

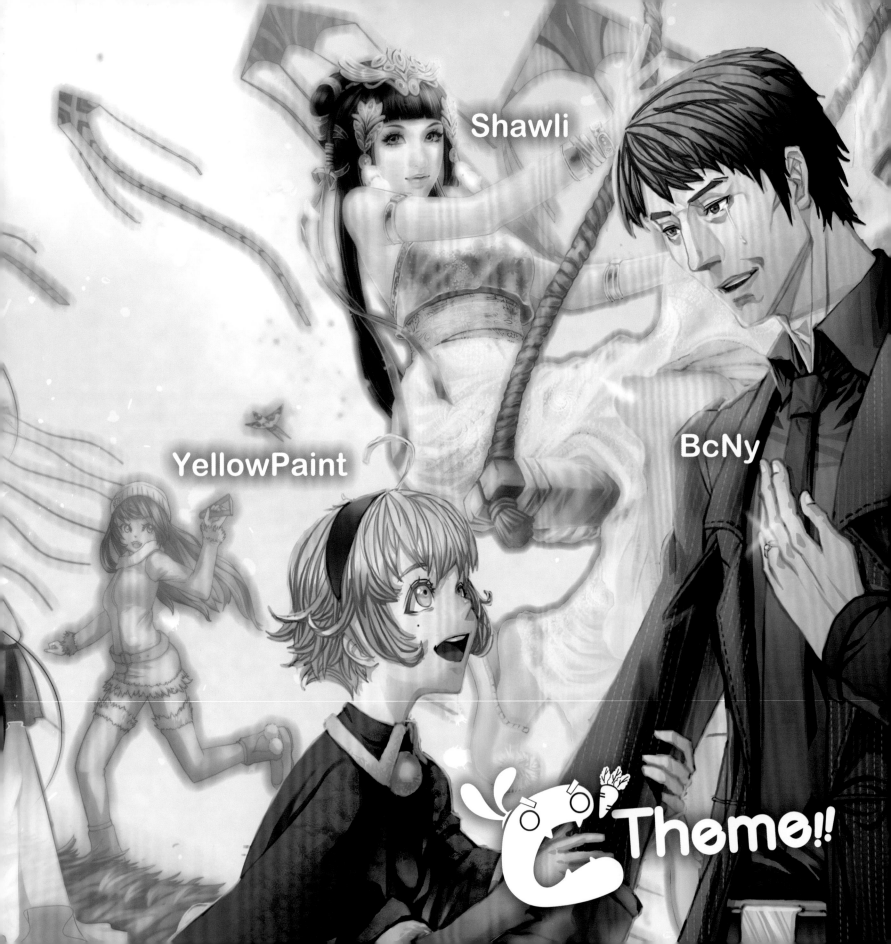

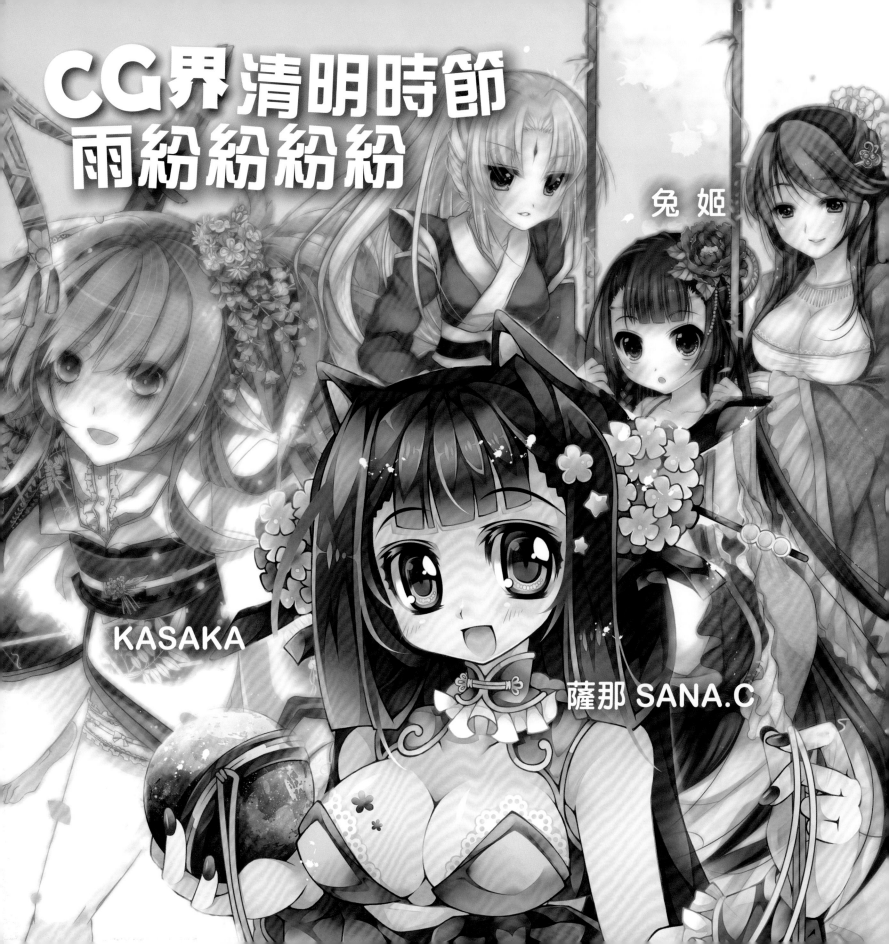

CG界清明時節
雨紛紛紛紛

兔姬

KASAKA

薩那 SANA.C

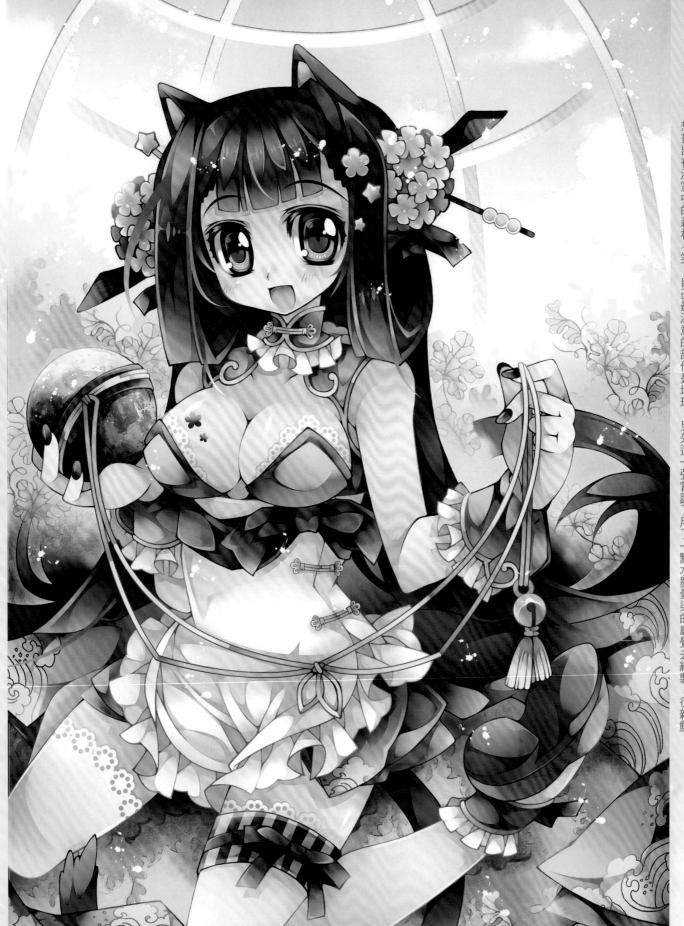

撒那 SANA.C 箱庭內之綠

想畫出在溫室中的森林（笑，自己最滿意的部份是地球！另外這一張嘗試了用了一點水墨暈染的感覺去繪製～很新鮮！

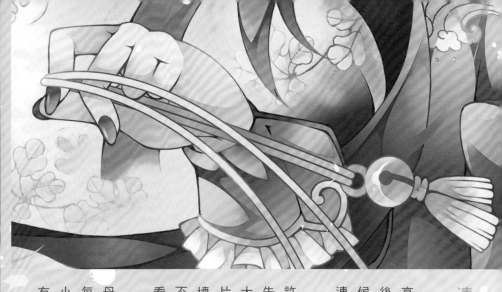

清明節的由來

有關清明節的由來，相傳在秦朝末年，漢高祖劉邦和西楚霸王項羽，大戰好幾回合後，終於取得天下。他光榮返回故鄉的時候，想要到父母親的墳墓上去祭拜，卻因為連年的戰爭，而無法辨認碑上的文字。

最後劉邦從衣袖裡拿出一張紙，用手撕成許多小碎片，緊緊捏在手上，然後向上蒼禱告說：「爹娘在天有靈，現在風刮得這麼大，我將把這些小紙片，拋向空中，如果紙片落在一個地方，風都吹不動，就是爹娘的墳墓。」果然有一片紙片落在一座墳墓上，不論風怎麼吹都吹不動，劉邦跑過去，果然看到他父母的名字刻在上面。

劉邦高興得不得了，馬上請人重新整修父母親的墓。後來民間的百姓，也和劉邦一樣，每年的清明節都到祖先的墳墓祭拜，並且用小土塊壓幾張紙片在墳上，表示這座墳墓是有人祭掃的。

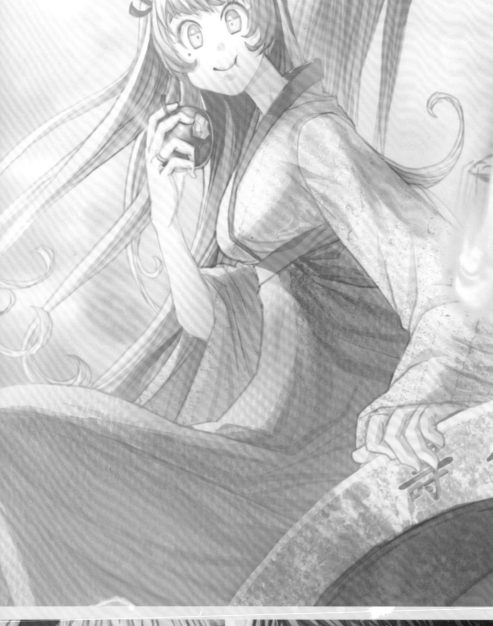

清明節的習俗：培墓

民間清明節掃墓可分成兩種儀式，即「掛紙」及「培墓」。「培墓」也就是「掃墓」，又叫墓祭、祭掃或上墳，就是修墓與祭拜。一般俗信，祖先的墳墓和後代子孫的興衰有很大的關連。因此，富有的人家年年要「培墓」，而一般的人家除了吉凶葬的前三年要「培墓」外，其它則視情況而定。「培墓」的時間多利用清明節前夕，將墳上的雜草清除，並加以培土整修，如果墓碑上的字體模糊不清，則必須用銀硃重新加以描寫，使其煥然一新。

B.C.N.y 永遠的羈絆

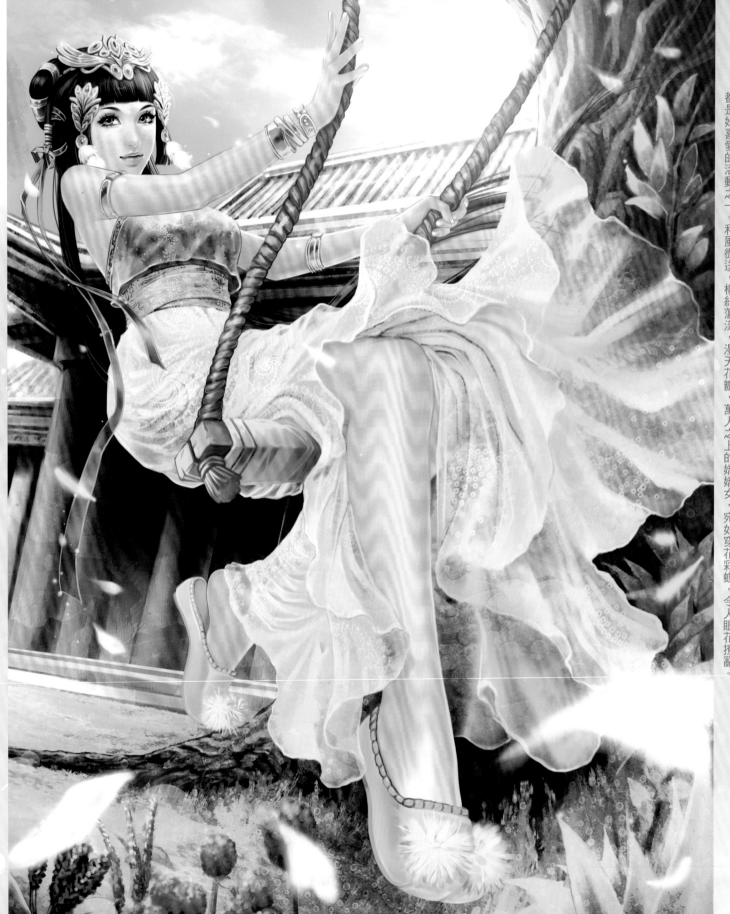

Shawii 丙辰年郴州遇寒食城外醉吟

『滿街楊柳綠絲煙，畫出清明三月天。好是隔簾紅杏裡，女郎撩亂送秋千』是這張畫的靈感來源。而延續目前持續在創作的中國名女人系列，此畫作中繪製的是太平公主！太平公主本就是個文武雙全的女孩兒，不論是蹴鞠或是鞦韆，都是她喜愛的活動之一。和風微送，柳絲蕩漾，漫天花瓣，萬人之上的嬌嬌女，宛如穿花彩蝶，令人眼花撩亂。

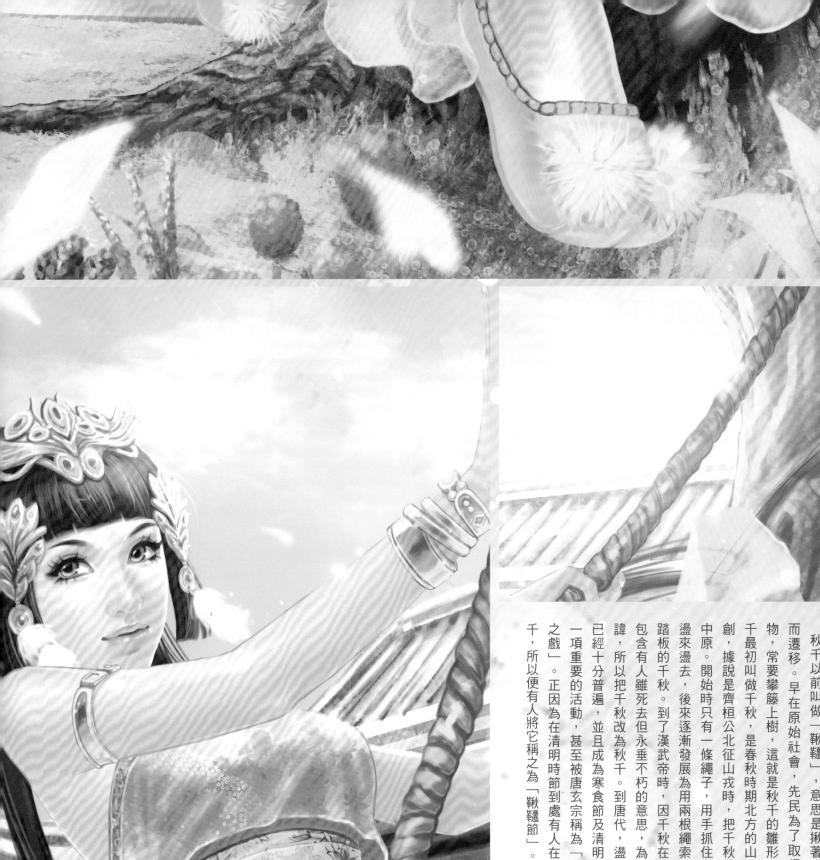

清明節的習俗：盪秋千

秋千以前叫做「鞦韆」，意思是揪著皮繩而遷移。早在原始社會，先民為了取得食物，常要攀籐上樹，這就是秋千的雛形。秋千最初叫做千秋，是春秋時期北方的山戎所創，據說是齊桓公北征山戎時，把千秋帶入中原。開始時只有一條繩子，用手抓住繩子盪來盪去，後來逐漸發展為用兩根繩索加上踏板的千秋。到了漢武帝時，因千秋在漢語包含有人雖死去但永垂不朽的意思，為了避諱，所以把千秋改為秋千。到唐代，盪秋千已經十分普遍，並且成為寒食節及清明節的一項重要的活動，甚至被唐玄宗稱為「半仙之戲」。正因為在清明時節到處有人在玩秋千，所以便有人將它稱之為「鞦韆節」。

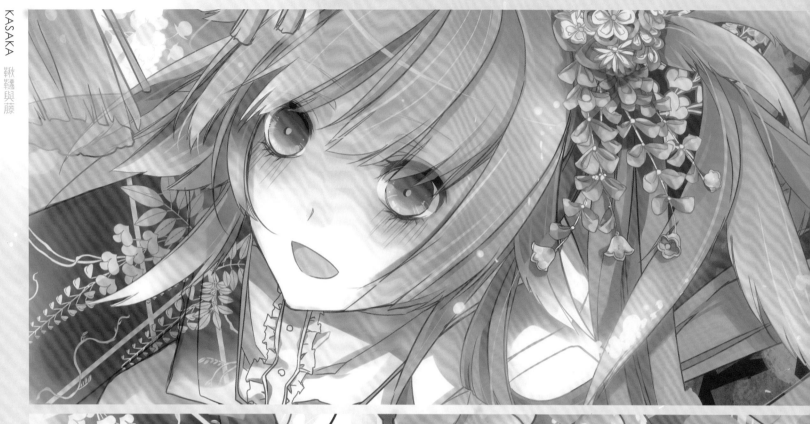

KASAKA 鞦韆與藤

為這次的主題畫的一張圖。不小心就變成這樣了…。（華麗度的意味）填色時相當讓人想死，檔案也大到SAI一直當，真困擾…。啊，雖然覺得不講也無所謂，但這孩子是帶把的↑。應該說我的頁面裡沒有女人，請小心食用。

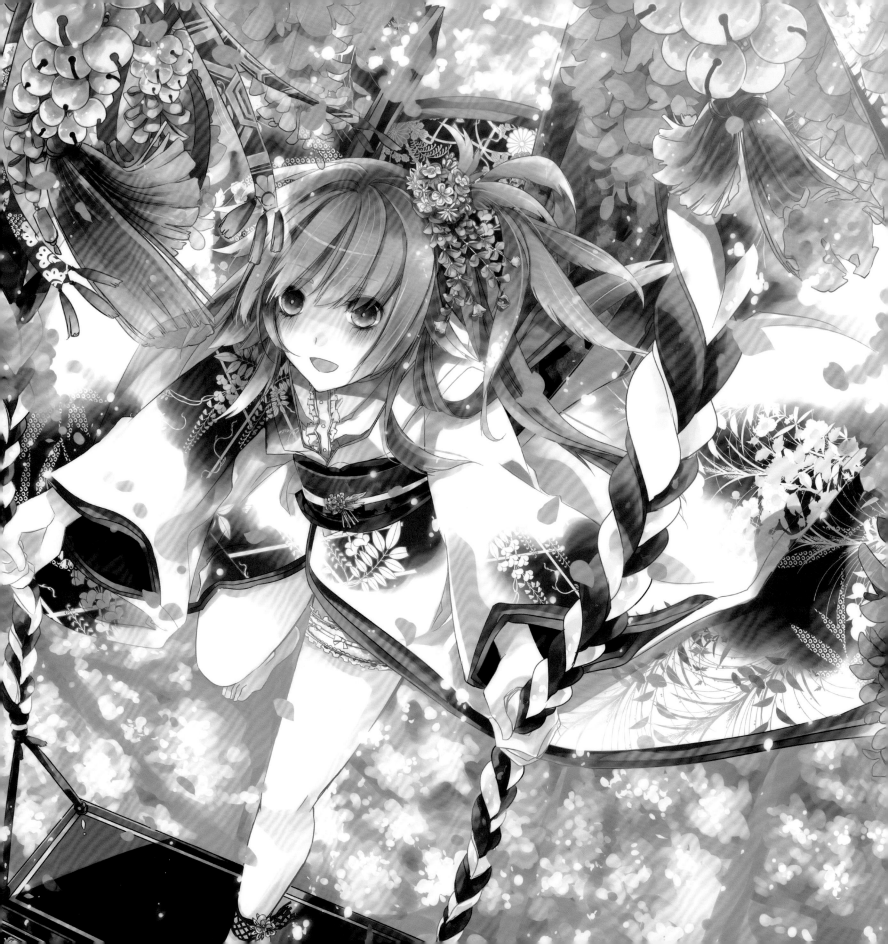

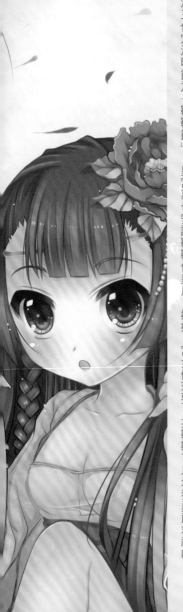

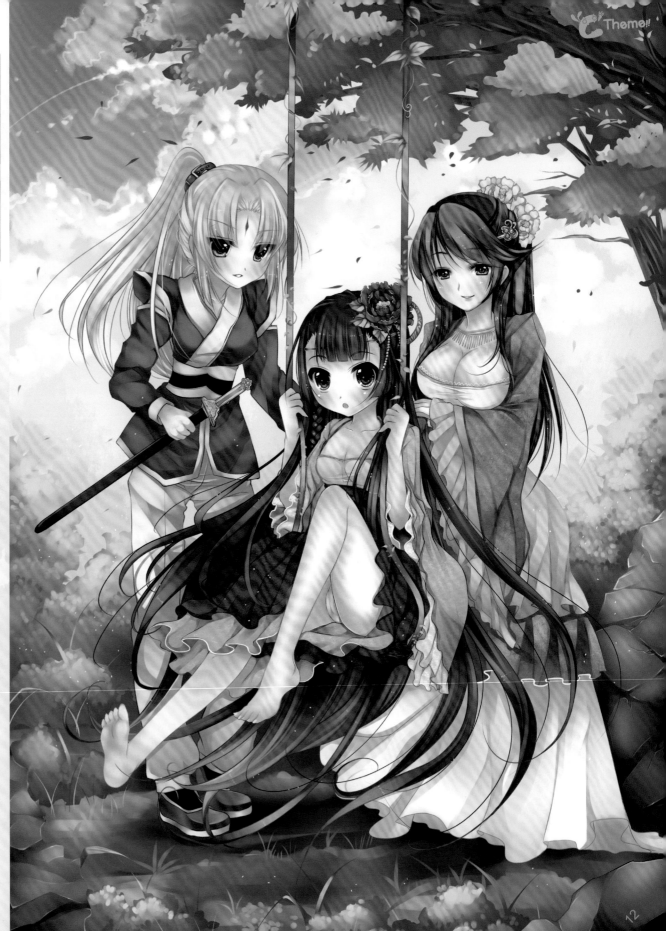

兔姬　秋千

調皮公主盪著鞦韆問到：什麼時候可以變的像俠女姐姐一樣有勇氣呢？宮女想著笑說公主以後一定是個很有勇氣的皇后，元明清三代定清明節為「鞦韆節」。皇宮裏也安設鞦韆供皇后、嬪妃、宮女們玩耍。打鞦韆可以培養勇敢精神呢！

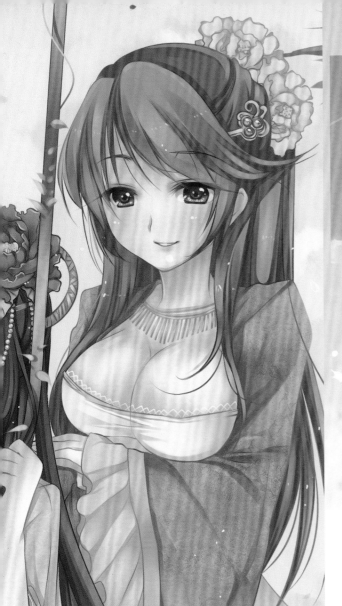

清明節的習俗：踏青

踏青也叫行青、探春、尋春、郊遊。清明節正當早春三月，正是郊遊的大好時光，為了不辜負這良辰美景，於是大家帶著野餐，車水馬龍，擁向郊外，投入大自然的懷抱。在清明節日，婦女穿新鞋（踏青鞋），出行到郊外，稱為「踏青」，因為古時的婦女平日不可隨便出遊，趁此機會到郊外領略一下大自然的景色。

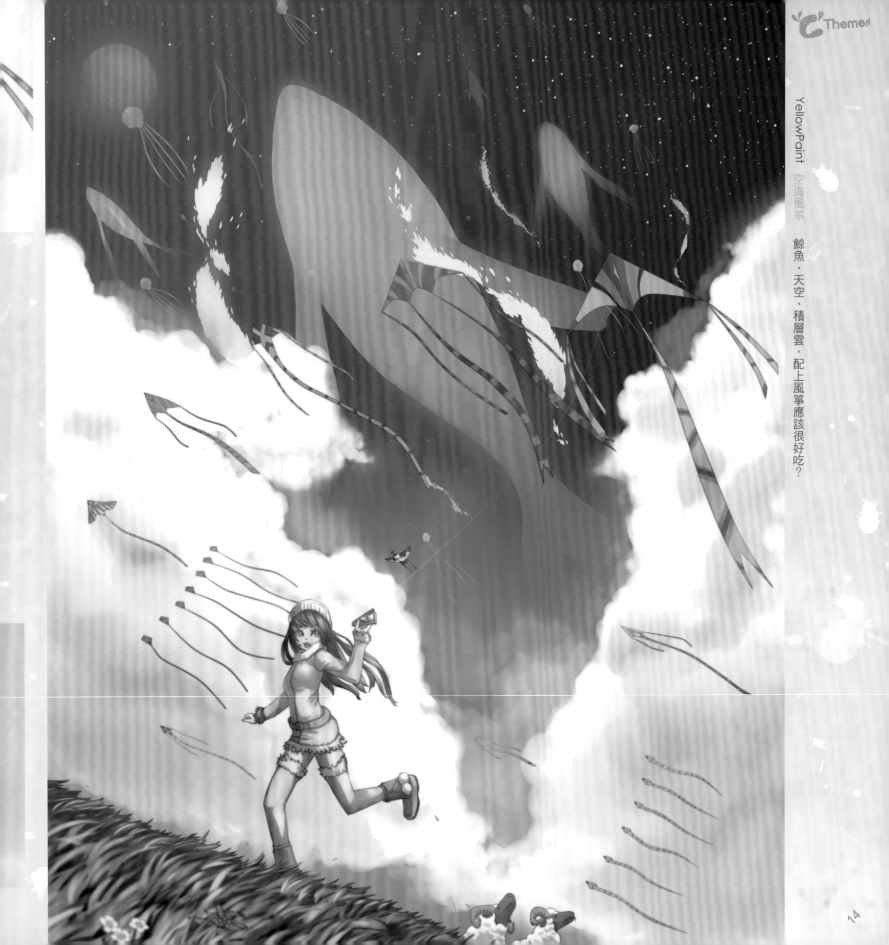

YellowPaint 空海風箏

鯨魚、天空、積層雲,配上風箏應該很好吃?

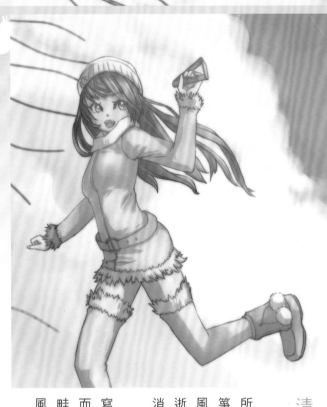

清明節的習俗：放斷鷂

除此之外，清明尚有「斷鷂放災」之俗。

所謂的「清明放斷鷂」，就是在清明節放風箏之時，人們將所有的災病寫在紙鳶上，待風箏高飛之際，剪斷風箏線，當紙鳶隨風飄逝之時，也象徵著所有的災病都隨風箏一一消逝。

即是每逢清明，人們將各項災禍厄運分別寫在風箏上，象徵所有煩惱災難隨風逝去。而農家更希望那些在田畝上空的紙鷂能驅走畦間的惡鳥害蟲，以祈得一季豐收。因此放風箏便成了清明節一項重要的習俗。

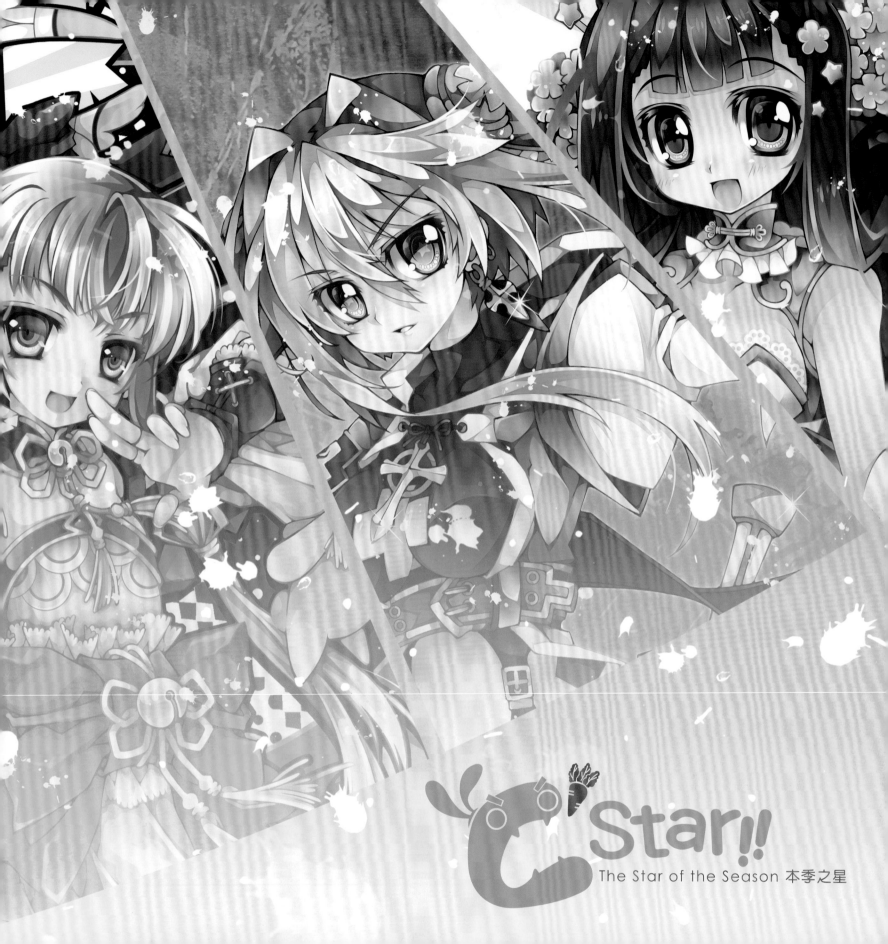

Star!!

The Star of the Season 本季之星

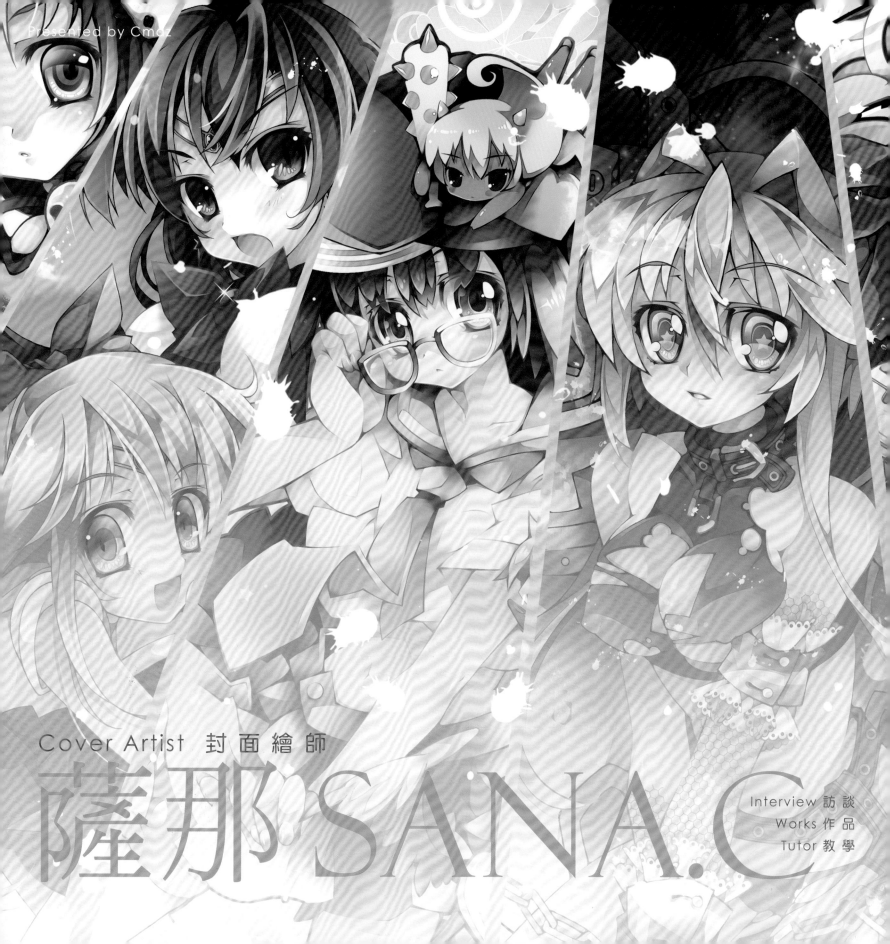

Presented by Cmaz

Cover Artist 封面繪師

薩那 SANA.C

Interview 訪談
Works 作品
Tutor 教學

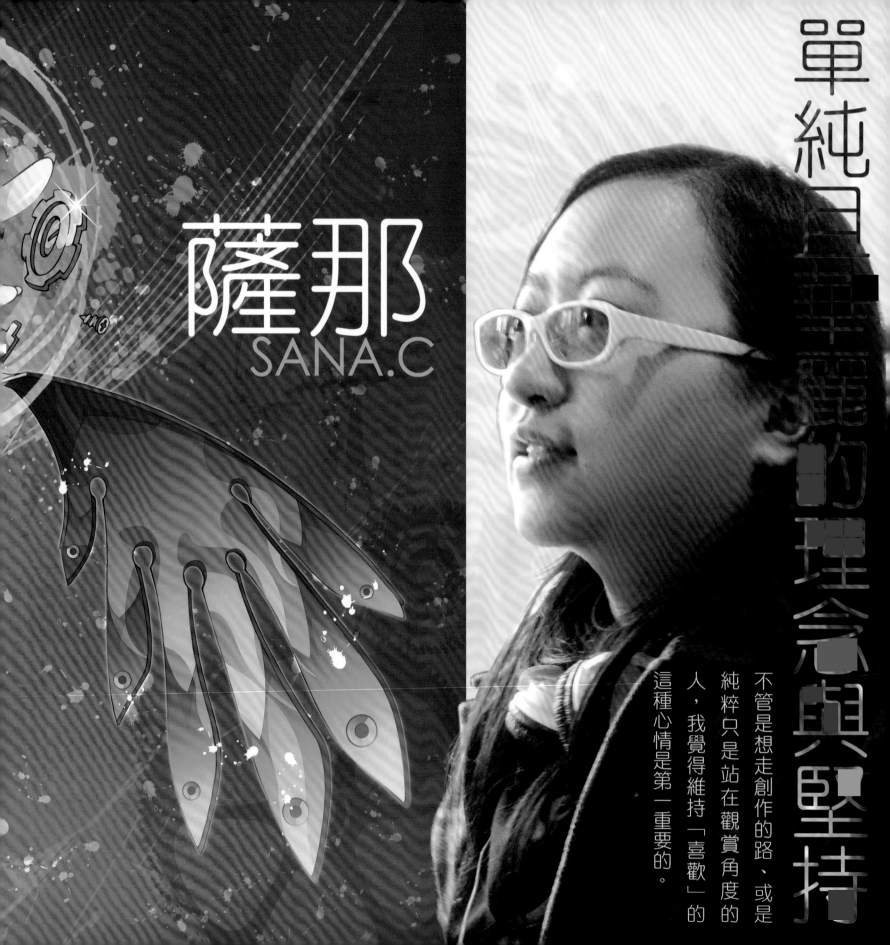

薩那
SANA.C

單純且華麗的理念與堅持

不管是想走創作的路、或是純粹只是站在觀賞角度的人，我覺得維持「喜歡」的這種心情是第一重要的。

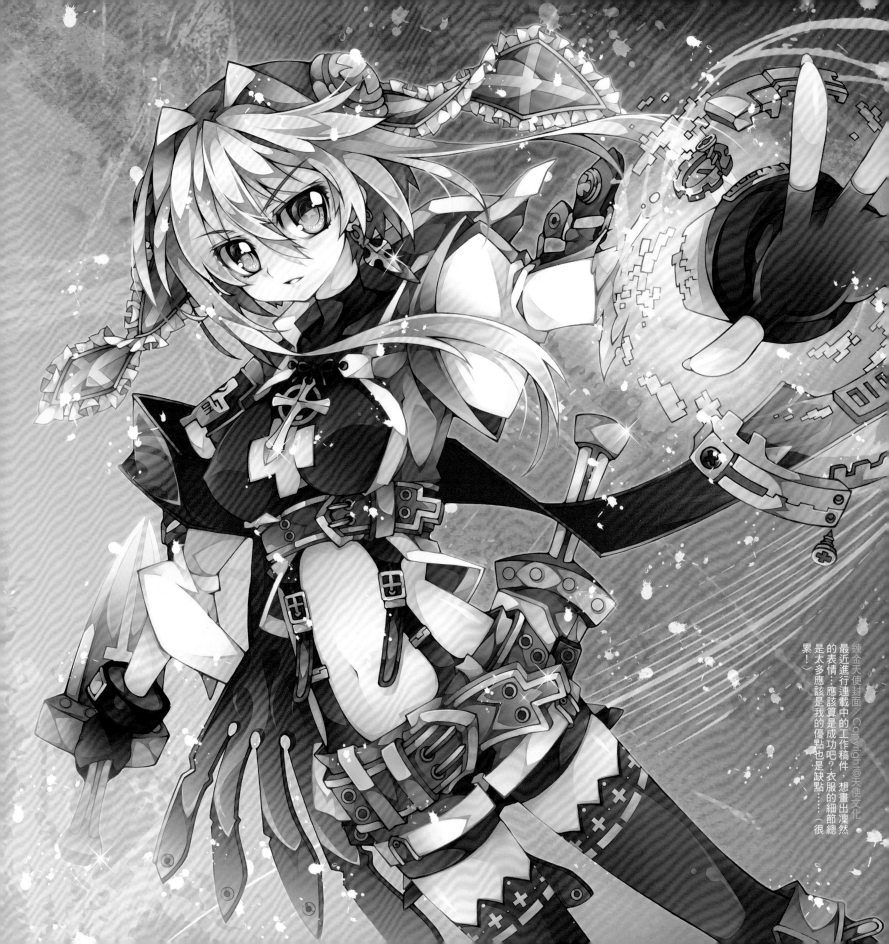

最近進行連載中的工作稿件，想畫出凜然的表情；應該算是成功吧？衣服的細節總是太多應該是我的優點也是缺點……（很累！）

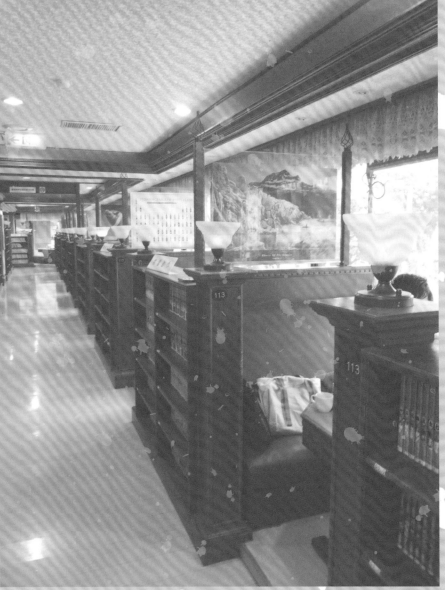

前言

現在的台灣市場，2D繪師、3D繪師的需求量急速增加，雖然現在從事平面設計、繪圖工作的人不像早期市場會受到家庭、環境的的嚴重阻力，但畢竟能畫自己所畫，想自己所想的人還是極少部分。要如何在競爭激烈、市場取向多變的ACG市場找到一個養活自己的立足點，是一個很大的門檻。薩那（SANA.C），擅長使用多層次色彩、畫面充滿華麗風格的資深臺灣同人繪師，將於本期詳細闡述歷經十年的創作歷程。

訪談當日

雖然天氣很冷，不過還好約在專訪的那天沒下雨，小編到了西門的「E書漫」，也就是跟薩那相約的地點進行訪談，遠遠的就看見薩那站在店樓下等候了。有點小遲到真是不好意思。

「E書漫」是個很安靜的地方，靠近西門鬧區，薩那說因為這邊環境很好，而且在家裡容易偷懶（笑），所以常常到這家店裡趕稿或是畫圖、環顧一下四周，燈光好、氣氛佳，真是個悠閒的好地方。

薩那：還是覺得在開放的空間畫圖（感覺）會比較好，而且在這裡也不會被人看見，比起一個人悶在家裡不出門好多了。

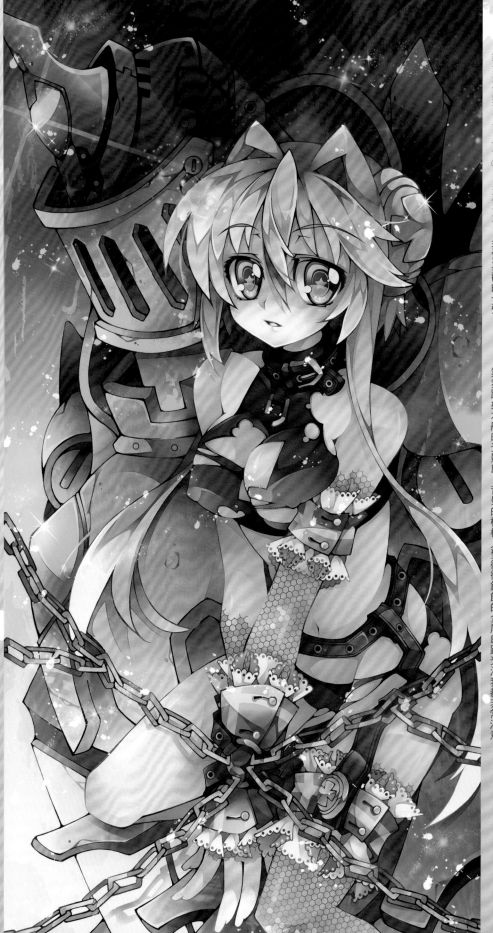

練金天使彩頁／Copyright@天使文化

非常喜歡的一張～！！！氣氛跟如水般的光影感，背景的機械人型微微鏽蝕的金屬感跟光澤我都非常滿意。

成長背景

薩那是個土生土長的新竹人，就讀新竹香山高中，並於台南崑山科技大學畢業，現居台北土城市。在高中時有參加過動漫社，並且擔任第二屆的社長。在崑山科技大學則是攻讀視覺傳達設計系。

薩那：顧名思義就是跟視覺、設計這方面跟畫圖有關的囉～值得一提的是現在回想一下，對現在有實質上相關幫助的與其說是所學到的技術，不如說是創作上思考的方法！我現在個人在繪製本子的時候，會先把將整體作一個主題設計的概念，就是從那個時候學來的習慣。

個人簡介

Profile

畢業/就讀學校：新竹香山高中、台南崑山科技大學

曾參與的社團：高中動漫社（曾任第二屆社長）以及大學短暫的動漫研究社經驗⋯後來主要是以自己的『MILK*牛奶至上』個人社團參與同人活動。

大學時期開始以『MILK*牛奶至上』的名義參加同人活動，並且同時間參與了小說以及雜誌、遊戲插圖等等的工作⋯目前為自由專職插畫師一枚。

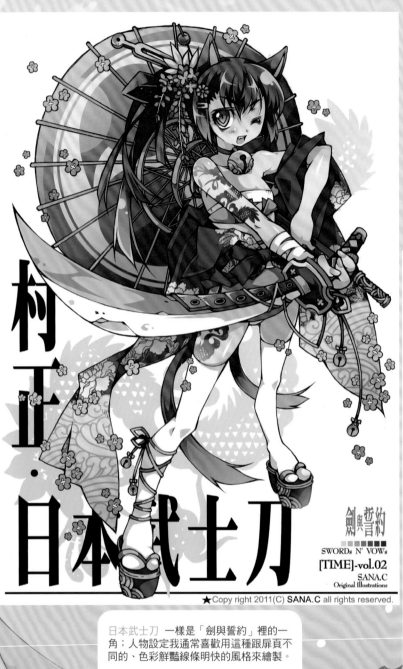

村正・日本武士刀

剣與誓約
SWORDs N' VOWs
[TIME]-vol.02
SANA.C
Original Illustrations

日本武士刀 一樣是「劍與誓約」裡的一
角；人物設定我通常喜歡用這種跟扉頁不
同的、色彩鮮豔線條明快的風格來繪製。

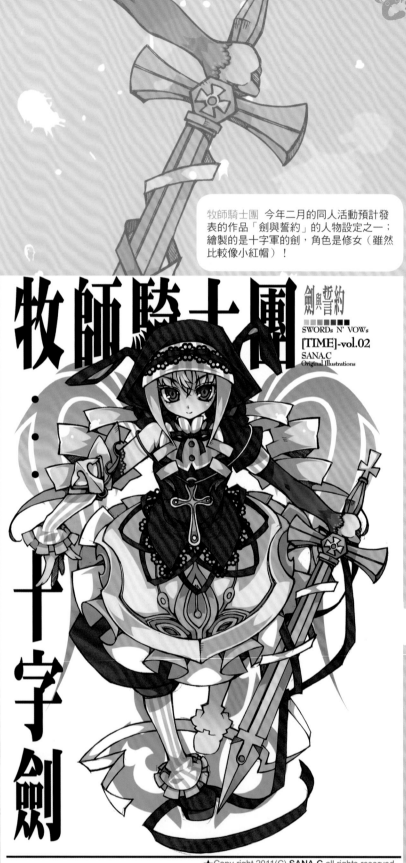

牧師騎士團 今年二月的同人活動預計發
表的作品「劍與誓約」的人物設定之一；
繪製的是十字軍的劍，角色是修女（雖然
比較像小紅帽）！

牧師騎士團

剣與誓約
SWORDs N' VOWs
[TIME]-vol.02
SANA.C
Original Illustrations

十字劍

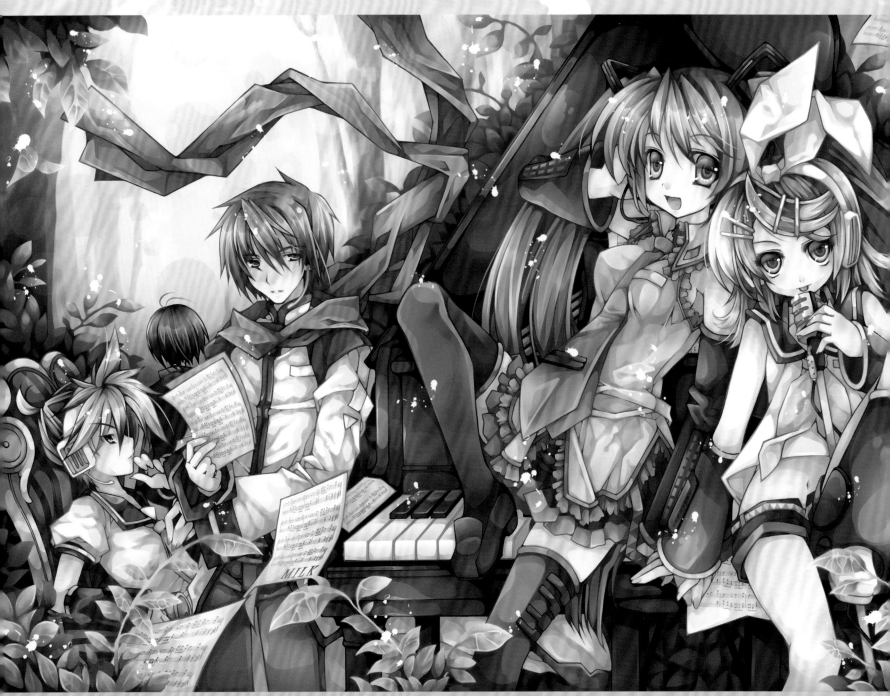

森之聲　難得的二次創作作品（笑。難得的全員集合（當時的），V家裡我最愛的是鏡音雙子，初音的身材總是被我偷偷地加強了…（噓

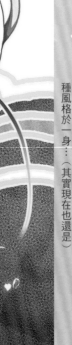

Cmaz…對於從事插畫畫師，家人的意見是？

薩那…一開始不是很贊成。因為是比較傳統的家庭，當還在小學時每次在本子上塗鴉都會被罵「以後當畫家沒飯吃是要畫餅自己吃喔！（老爸云）」當初高中的時候選的是美工相關的科系…其實還是偷偷去報名的，想說上了就是我的啦（哈哈哈）！因為這樣被唸了很久…也有過每天半夜拿毛巾塞住門縫以免畫圖的燈光透出去這種事。不過自從開始參加活動有一些成績、跟在學生時代就有一些繪圖上工作的邀稿之後，父母的態度就漸漸變了…現在則是滿支持的，我爸還會特別注意畫圖創作上的相關報導跟我分享。

我想有很多人應該都有被家人質疑或是反對的經驗，畢竟台灣傳統觀念上（現在應該好很多了）畫圖這種行業很不穩定…感覺就吃不飽，但是以我個人的想法和經驗來說，與其一開始就要求別人無條件的支持自己、或是抱怨沒有人了解，不如自己先做出成績來，這樣也才可以相對的得到別人的信任和支持。

ARIANRHOD\Copyright©鮮鮮文化
因為是撲克牌的工作，這一張的要求是「鬼牌」，而人物是當時出版書系的看板娘～那時很喜歡混雜中日西各種風格於一身…（其實現在也還是）

Illust by SANA.C

鈴蘭

當初好像是想要畫「色素中毒」＋「美式設計」而完成了這一張，將各種感覺不太好搭配的色系搭在一起，反而有種微妙的調和感。

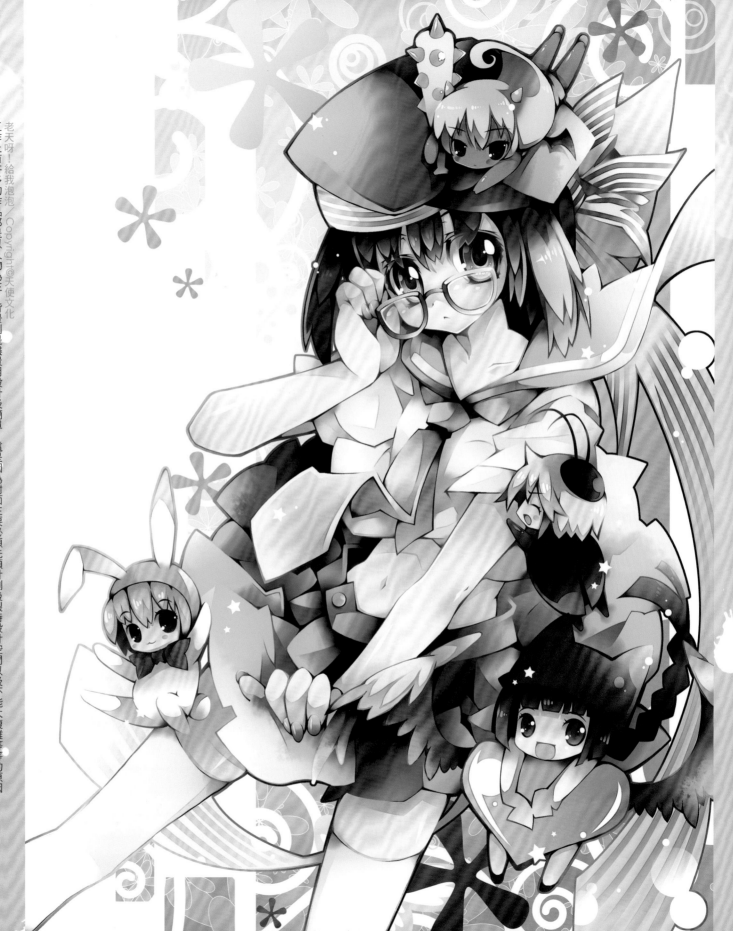

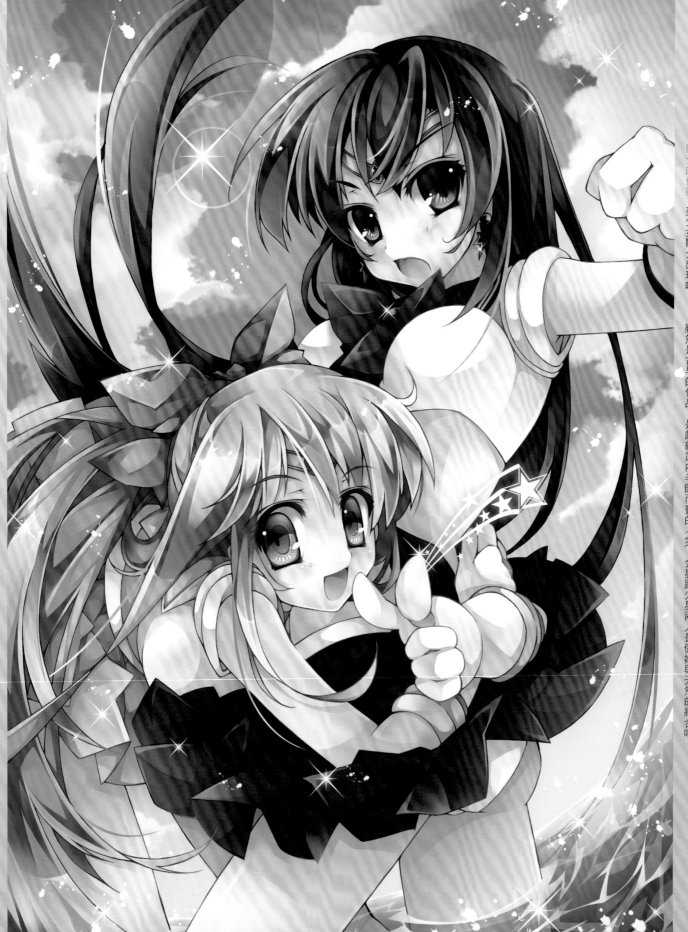

社團經歷

薩那本身在大學時期較少參加校內的社團活動，而是以「MIK*牛奶至上」個人社團的名義參加同人活動，聽薩那本人的口述，並不是因為與他人合作容易產生爭執，反而是薩那本身太隨和了！！所以反而會便別人牽著鼻子走，導致自己的想法無法完全發揮，非常困擾。

Cmaz：「MIK*牛奶至上」，是因為本人愛喝牛奶嗎？

薩那：因為當時很喜歡巧克力牛奶，不過現在最愛的變成了蜂蜜綠茶…是不是該改叫「綠茶至上」了呀（笑）？

Cmaz：目前社團中除了薩那本身以外還有哪些人呢？

薩那：是個人社團喔，所以什麼都得自己來就是了…我很容易手忙腳亂，一趕稿就忘了處理信件聯絡或是跟印刷廠確認等等的問題，實在很糟糕…覺得能夠一個人完美處理各種事的人真的很厲害。

鍊金天使人設2／Copyright©天使文化
設定上是秘書，所以就以女僕為概念去設計（等等…這兩個實際上好像沒啥關係…？），個人最滿意的是彭彭褲和袖子。

鍊金天使人設1／Copyright©天使文化
因為是人物設計，所以是想用遊戲設定的風格去繪製的！蕾絲跟橫紋花邊＋波浪裙是我一貫喜歡的元素。

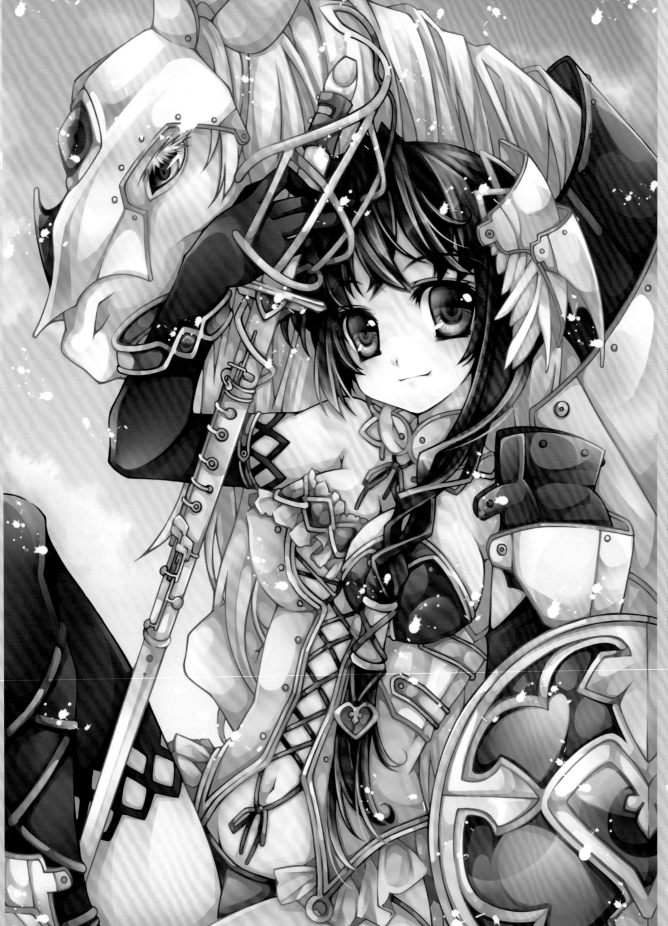

長笛 ＭＰ系列的相關作。以長笛的西洋劍為主題～盔甲跟戰鬥的少女一直是我相當熱愛的題材；另外馬實在很難畫…

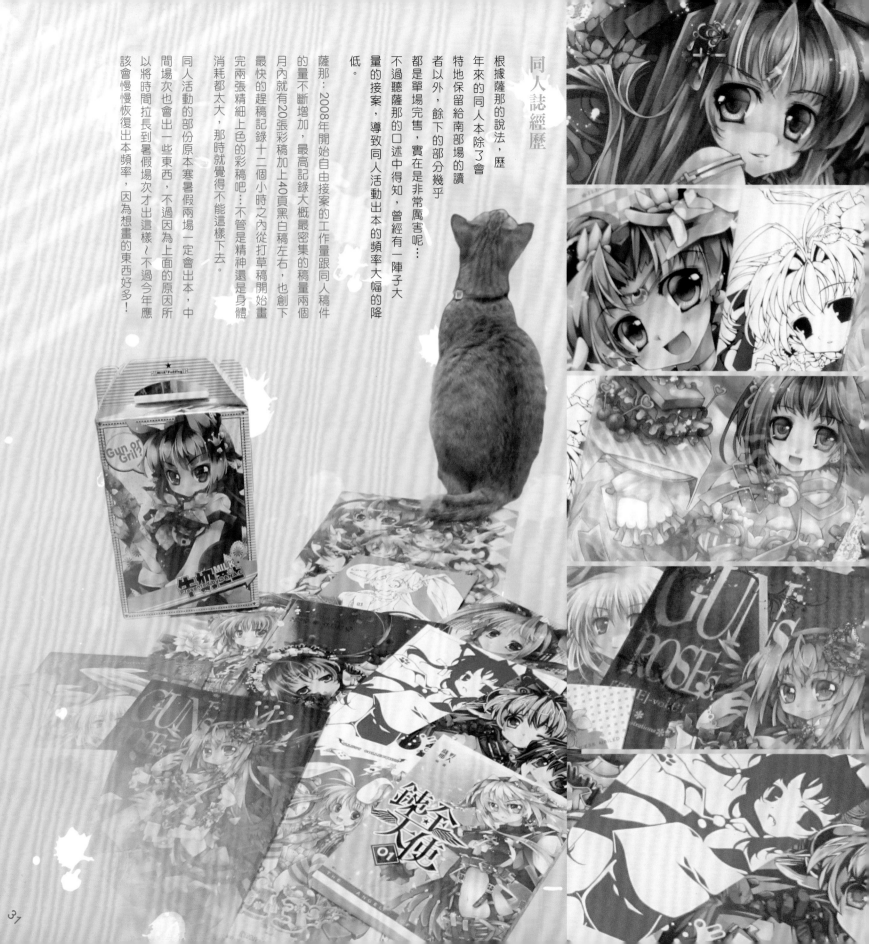

同人誌經歷

根據薩那的說法，歷年來的同人本除了會特地保留給南部部場的讀者以外，餘下的部分幾乎都是單場完售，實在是非常厲害呢…不過聽薩那的口述中得知，曾經有一陣子大量的接案，導致同人活動出本的頻率大幅的降低。

薩那：2008年開始自由接案的工作量跟同人稿件的量不斷增加，最高記錄大概最密集的稿量兩個月內就有20張彩稿加上40頁黑白稿左右，也創下最快的趕稿記錄十二個小時之內從打草稿開始畫完兩張精細上色的彩稿吧…不管是精神還是身體消耗都太大，那時就覺得不能這樣下去。

同人活動的部份原本寒暑假兩場一定會出本，中間場次也會出一些東西，不過因為上面的原因所以將時間拉長到暑假場次才出這樣～不過今年應該會慢慢恢復出本頻率，因為想畫的東西好多了！

31

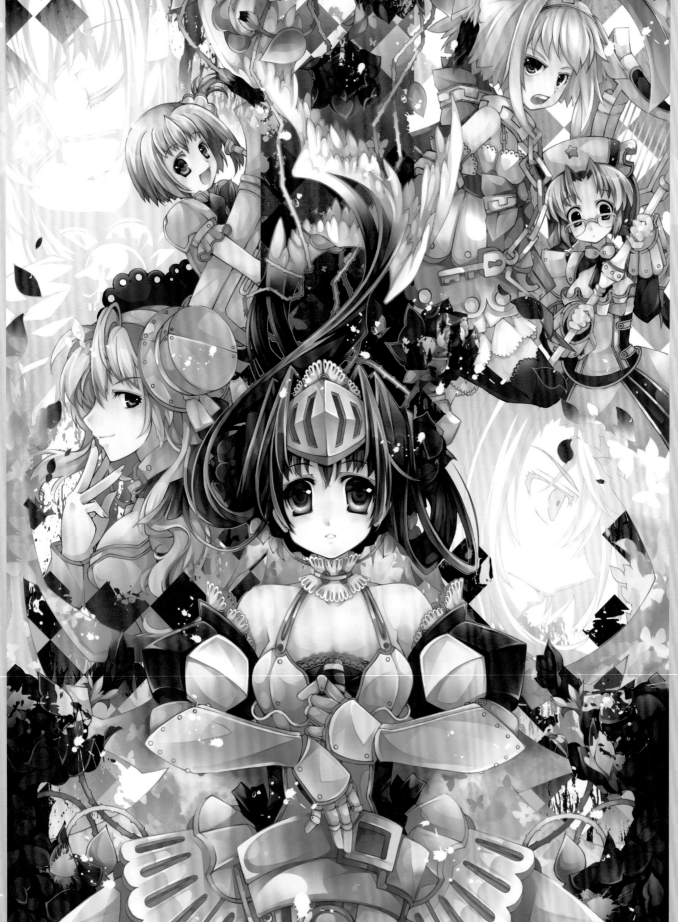

Knight Rule 2009年月曆「騎士守則」的封面，也是少數的多人式構圖：描線時實在很想哭耶……

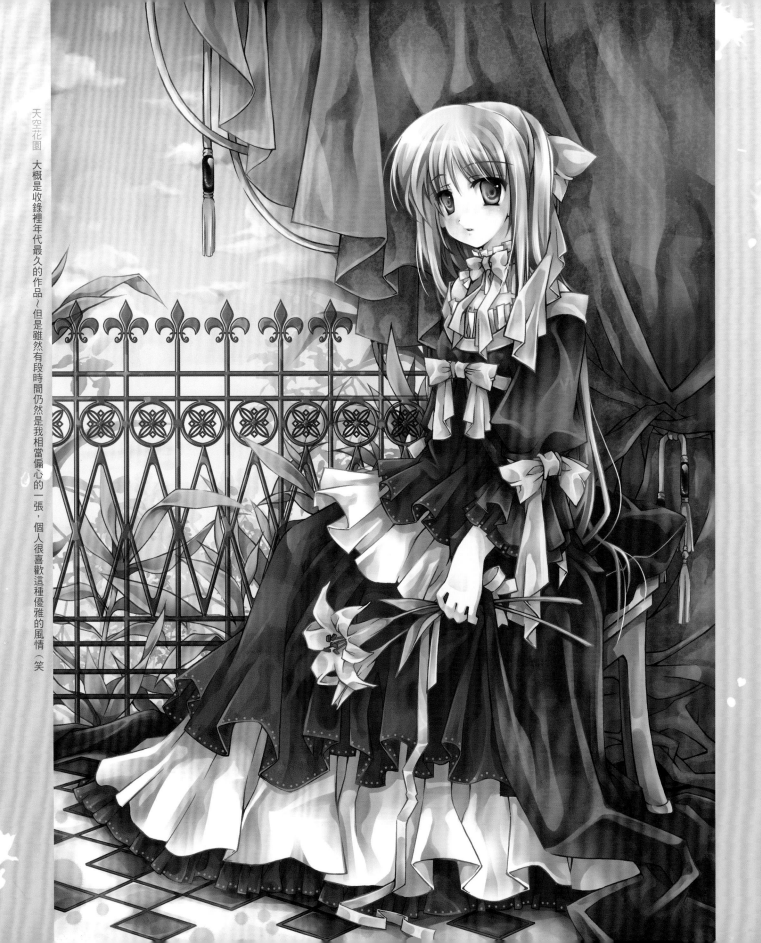

天空花園 大概是收錄裡年代最久的作品～但是雖然有段時間仍然是我相當偏心的一張，個人很喜歡這種優雅的風情（笑

最新作品

薩那最近一本的作品是「槍與玫瑰」，而在「槍與玫瑰」的最後有預告第二本系列刊物「劍與誓約」的消息，相信有喜愛薩那的讀者也一定相當的有興趣。小編這次也偷偷的問了一下有關此系列刊物，薩那自己的想法與規畫。

Cmaz：這個系列的刊物預計會出到幾本呢？最後會考慮正式出版並商品化上架嗎？

薩那：實際的本數並沒有限定，不過目前後續已經確定好的主題大概已經有3、4個了，「槍與玫瑰」是以槍為主題，而第二本的「劍與誓約」則是刀劍…可以先透露目前第三本預定是「時鐘」。由於目前這個系列製作時的規格與印刷處理方式都還是以自行出版為前提，如果要商業化就要重新整合很多地方；所以現在對商業化暫時還沒有預計。

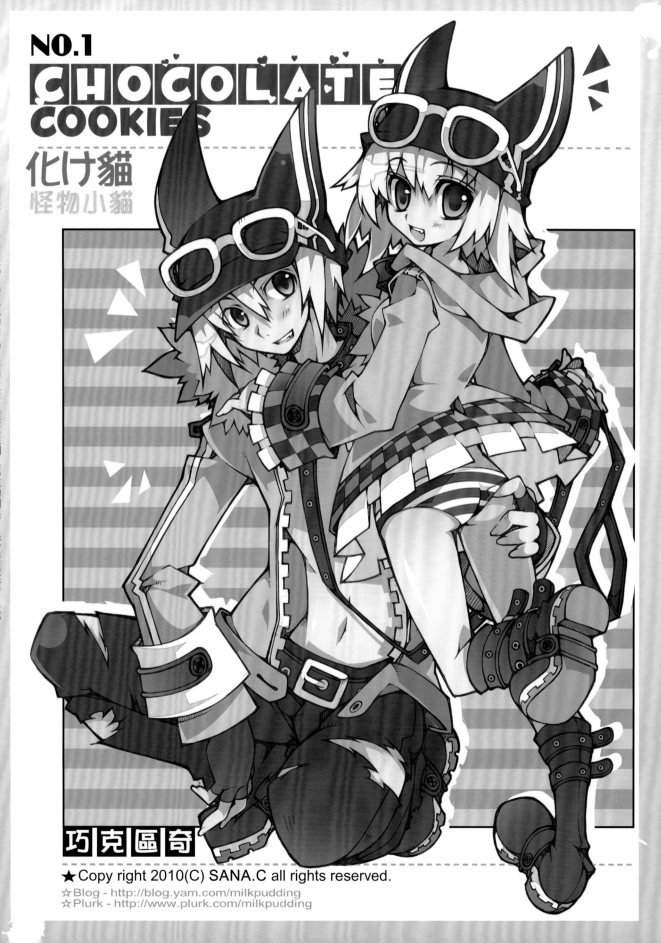

NO.1
CHOCOLATE COOKIES

化け貓
怪物小貓

巧克區奇

怪物小貓 算是很隨性、用鉛筆草稿直接上色的作品，平時工作上要求跟個人屬性的關係～很少畫男孩子，其實我是很喜歡帥氣的男性角色的喔！另外雙子也是大大有愛！！！

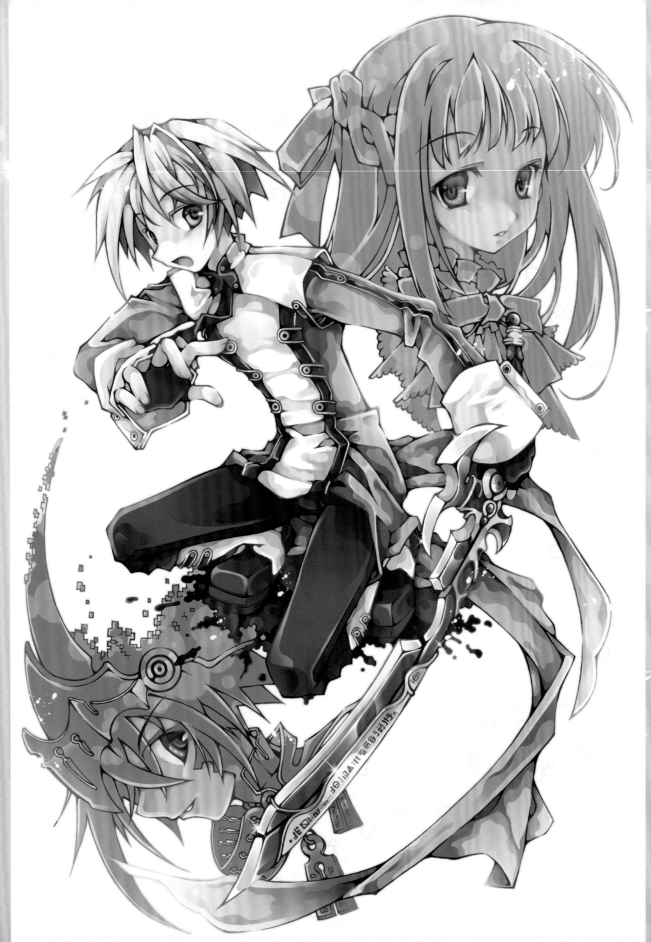

由於作品風格比較少年系的緣故，所以上色時力求簡單俐落（盡量），據說這樣的畫法在編輯部裡滿受好評的樣子？

給讀者的話

Cmaz：最後給讀者們一些話吧。

薩那：不管是想走創作的路，或是純粹只是站在觀賞角度的人，我覺得維持「喜歡」的這種心情是第一重要的。

如果是真的有心對某件事有熱情而投入心血和努力的話，其實很多時候不是只有開心而已…畫不出來、沒有靈感、會因為很多事憂鬱或是煩惱。但是就算是痛苦的時候還是苦悶的時候，因為是做著「喜歡」的事情，所以還是會覺得很滿足。我覺得這樣就夠了。

薩那小檔案

使用工具：
自動筆＋COPIC代針筆
DOUBLE A用紙
B4透寫台
EPSON-V30掃瞄器
WACOM Cintiq＋Intuos3
PHOTOSHOP CS3

- 2004 「卡哇咿塔羅」牌面繪製－朔太科技
- 2005 「使徒行列・1-10(完)」小說封面－上硯出版社
- 2005-2006 「理想生命紀元・1-5(完)」
- 2005~2007 「FAMI通PS2」完全角色樂園扉頁－青文出版社
- 2006~2007 「星×劍」（1~6完）小說封面與美術設計－鮮鮮文化出版社
- 2007 「PF6」場刊封面－開拓動漫祭
- 2007 「ARIANRHOD」撲克牌－鮮鮮文化出版社
- 2007 「武林外傳online」Q版人物插畫－智冠科技
- 2007 「靈鎧幻世錄」（1~5完）封面內頁插畫－鮮鮮文化
- 2008 「報告魔王・勇者來襲」（1~7完）封面內頁插畫－鮮鮮文化
- 2009 「神・歐巴桑」（全）封面內頁插畫－春天出版
- 2009 「武裝少女」（1~2完）封面內頁插畫－春天出版
- 2009-2011 「看板娘企劃」人物設定＋店頭海報＋相關周邊物品－蛙蛙書店
- 2010 「外星少女要得諾貝爾和平獎」（全）封面內頁插畫－魔豆（蓋亞）出版
- 2010 《pixiv 展覽會 in Taipei Produced by Kaikai Kiki Gallery Taipei》台灣區正式參展代表－pixiv
- 2010 「老天啊！給我泡泡！」（全）封面內頁插畫－天使出版
- 2010 「鍊金天使」（1~3連載中）封面內頁插畫－天使出版
- 2011 「花與乙女的祝福」特典抱枕圖－未來數位

日本
- 2005 「E☆2(えっ)vol.1」雜誌插畫－飛鳥新社
- 2008 「虎通」虎之穴配布本，台灣專欄插圖－虎之穴
- 2008 「手機桌布」－美少女☆くらぶ
- 2008 「ドS女子の説明書」（全）內頁插圖＋人設*1枚－株式會社ロカス
- 2008 「台灣の少女」畫冊插畫－飛鳥新社
- 2009 「桃色大ぱいろん」線上遊戲人物設定＋原畫
- 2009 「しあたん」看板娘設計參與＋插畫－株式會社エー・ティー・エックス

其他
- 2010 「POPCORN」雜誌插圖－GEMPAK STARZ（馬來西亞）

01 草稿
2B自動筆＋素描本／最初的草圖，我偏好在草稿時就盡量精細描繪細節，決定最終定稿狀態，這樣可以免於在描線或是上色時才慢慢修正。

02 線稿
COPIC代針筆＋DOUBLE A紙／在上色之前其實一直是紙本作業，將草圖再用透寫台描繪一次，這時可以一併修正草稿想要微調的部分。

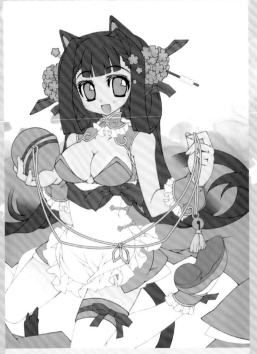

03 分色
PHOTOSHOP CS3／將線稿掃描進電腦並且將之獨立成一個*圖層之後，這時作色指定並且把每個要畫的顏色範圍都確定好（此時也會順便將線稿也做一下基本的上色，好讓線條顏色顯得柔和一點）。
*圖層：電腦繪圖時，可將不同的作畫部分分成獨立的範圍，所以可以讓上色時不會蓋住線稿。

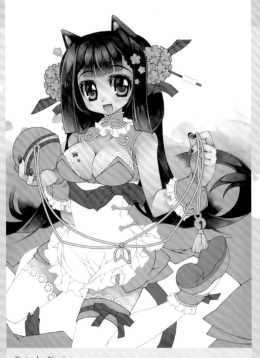

04 上色1
依序慢慢繪製人物的陰影，個人習慣的上色順序是皮膚＞眼睛＞頭髮。基本上陰影畫法是先打上較淺的陰影，加深重點部位，最後加上亮面反光，也就是淺＞深＞亮。

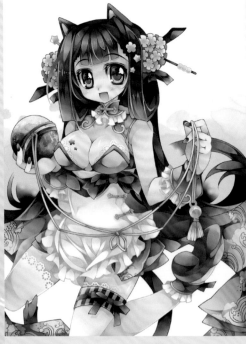

05 上色2
主體人物部分上好之後，就繼續上衣服的部份；重點是將自己覺得最重要最想表現的地方優先繪製，之後其他地方的細節再依照那個部分作調整。衣服上的花紋也要在這時一起加上去。另外微調一些小地方的配色。

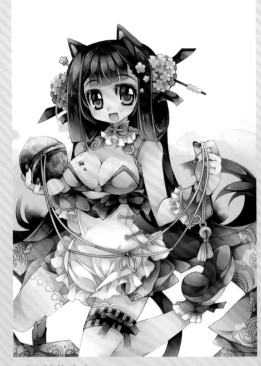

06 線條上色
因為本體陰影鮮明，如果線條只有一種色調就會顯得突兀…所以線條也要稍微搭配本體的陰影加上深淺，看起來就會自然很多。

薩那。繪圖教學

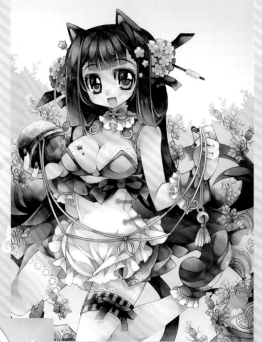

10 完稿

最後做一些畫面上的修正。
這時加上我個人喜歡的白色光點（笑，會很有閃亮亮
的感覺～此時順便檢視一下是否有遺漏掉的部份。
那麼就完稿了！

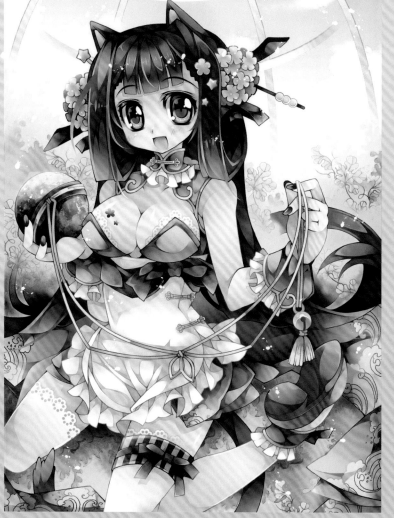

08 背景上色1

在剛剛的背景物件上陰影色，對比盡量溫
和以免跟前景的人物衝突。

07 背景打稿

這次背景決定在電腦裡完稿，直接繪製出背景需要的花草
及其他元素的基本造型，然後決定畫面上配置的位置。

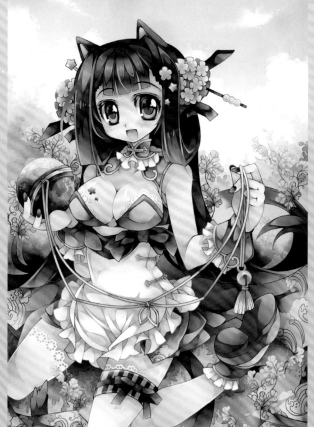

09 背景上色2

在畫好的背景物件後面繼續
繪製更後面的背景細節，這
個地方為了不要讓畫面顯得
太複雜可以簡單的以顏色漸
層稍微補強空白處，不需畫
的太精細。

Yellow Paint

S20

BcNy

Rotix

鳴啾

Painter!!
繪師們

Shawli

KASAKA

DAKO

兔姬

Cait

草熊

這是群師聚集的單元，Cmaz邀請台灣知名繪師共襄盛舉。這些插畫
讓C-Painter的每一頁都精彩；繪師教學的精闢，令我們敬佩不已。
經由賞析與學習，我們深信繪師們將帶領出實力派新生代，讓台灣
CG生生不息。

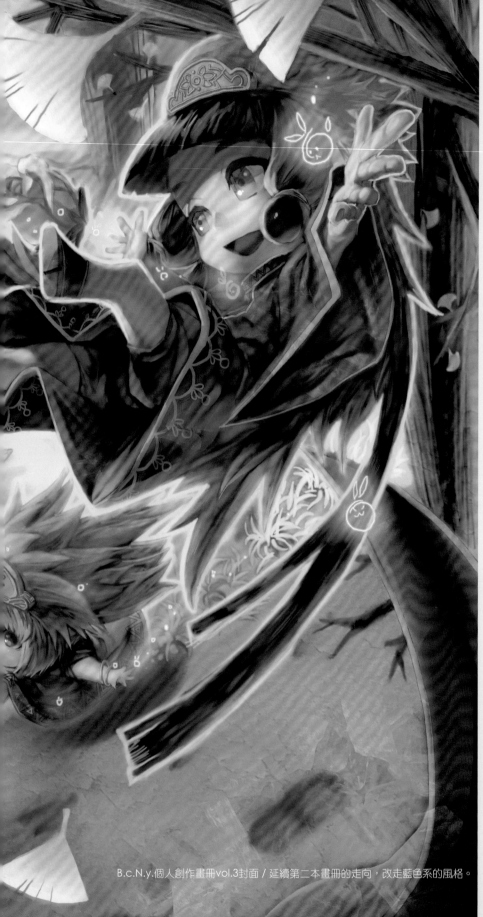

B.c.N.y.個人創作畫冊vol.3封面 / 延續第二本書冊的走向,改走藍色系的風格。

B.c.N.y

個人簡介

畢業/就讀學校：復興高中/元智大學

曾參與的社團：復興高中復青社美編,元智大學動漫社美編

其他：

巴哈姆特－姆術奇幻畫集刊載插畫

內壢高中、武陵高中、銘傳大學台北校區動漫社指導老師

台灣角川第一屆輕小說暨插畫大賞入圍決選

元智大學2008新媒體設計,傳播與科技應用國際學術研討會邀請函設計

畢業製作小組作品"Orphean Episode"音樂節奏遊戲,擔任美術組長並參加新一代設計展

復仇者連連徽設計

國軍第43屆文藝金像獎漫畫類優選

2Cat & Komica五週年紀念本封面插畫

pixiv 展覽會 in Taipei Produced by Kaikai Kiki Gallery Taipei 畫作獲選參展

中華網龍特約外包美術

繪圖經歷

　　從小就開始畫圖,繪圖已經不只是一種活動,更像成為了生活上的一種習慣。除了多畫多練習外,尋找教學書籍或資料對畫圖技巧和概念的進步也很有幫助,大學時的素描課也讓自己對於光影的概念更加清晰,退伍後開始在畫室學習,除了認識更多畫圖的朋友外,更糾正了許多觀念和想法。

　　希望畫技能更加精進,描繪出更多有趣的畫面及情境,並且能有更豐富,多元的合作機會,讓自己的想法和視野更加遼闊。

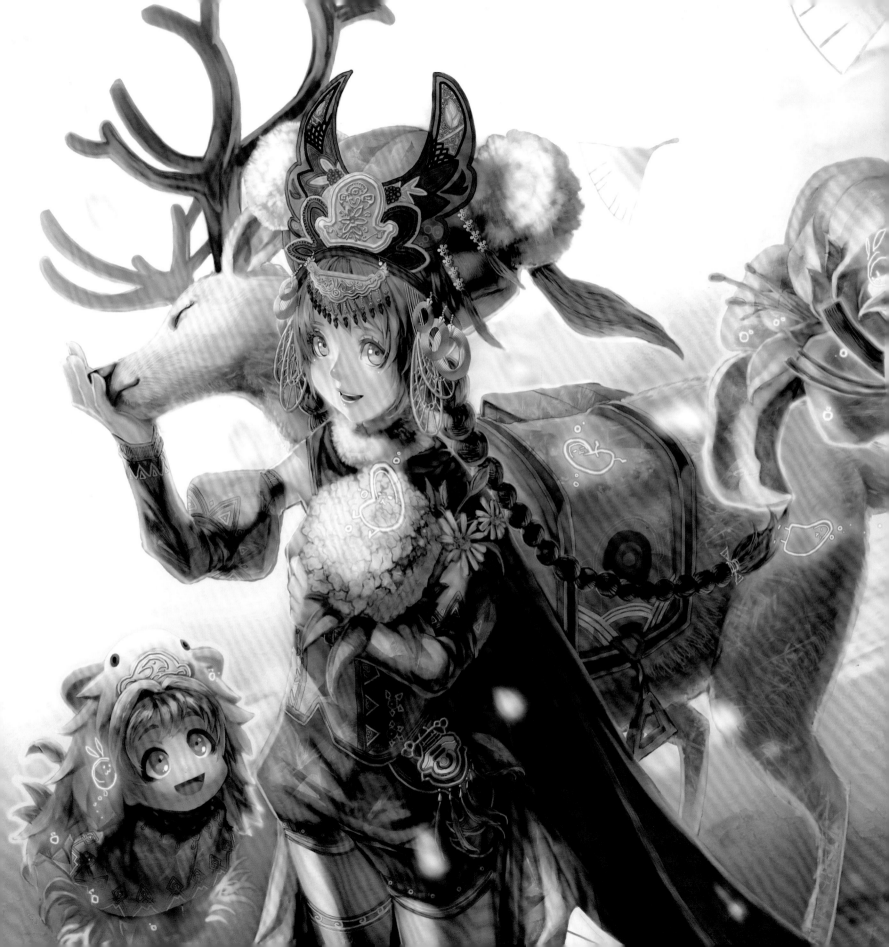

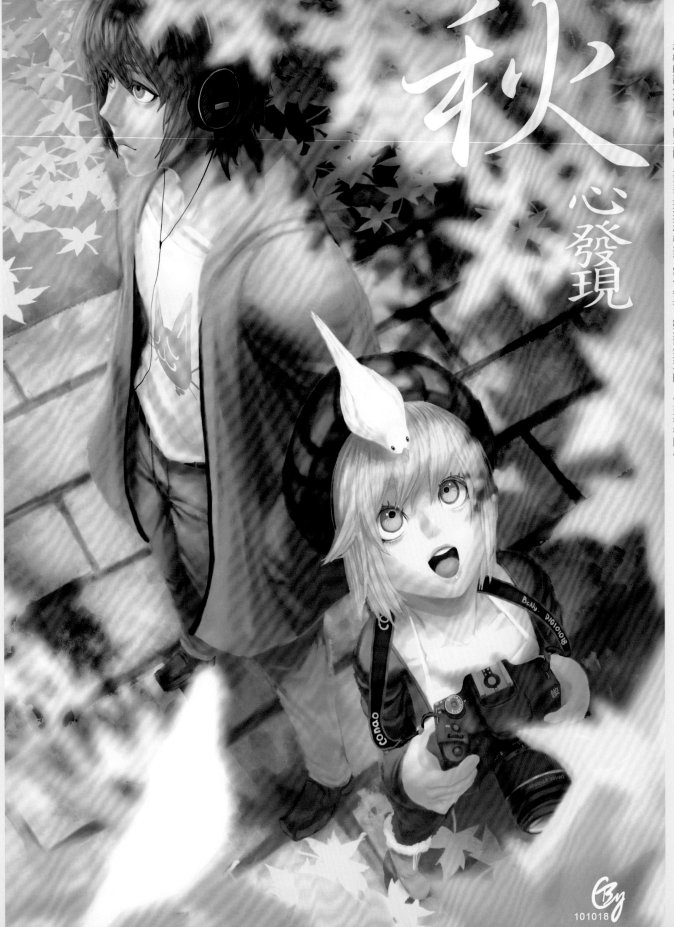

秋心發現〜時值十月，決定以秋天為主題創作一幅畫。提到秋天就會想到楓葉，又當時剛購入數位單眼相機，於是就這樣決定了想要表達的元素。相機的部分修改了變多回，甚至直接把相機拍下當作參考，雖然波折不斷，但畫得很開心。

秋 心發現

GBY

101018

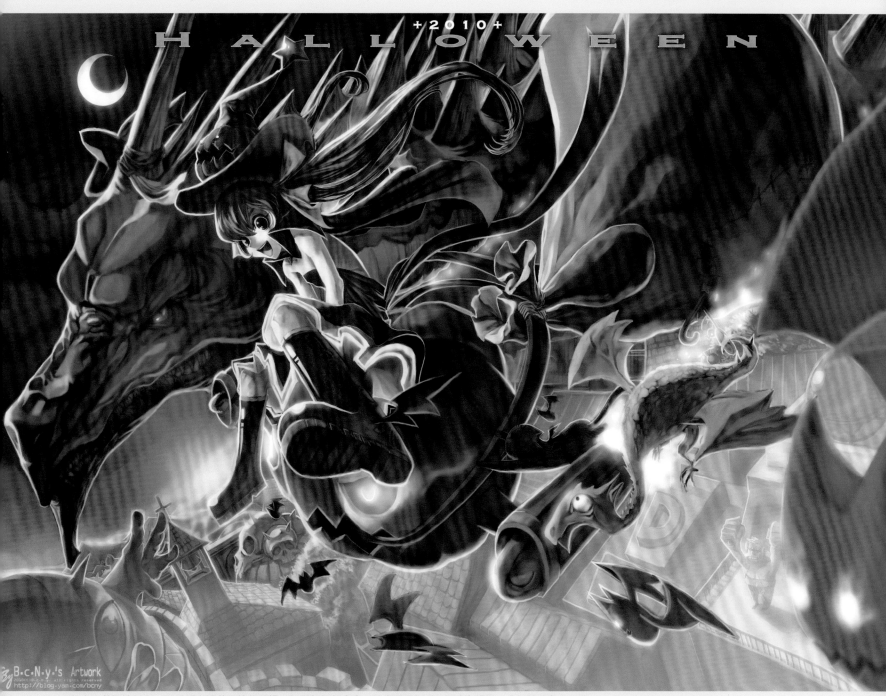

一起來★萬聖節2010 / 雖然沒有過萬聖節的習慣，但是每年都會畫一張應景圖似乎已經成為慣例，今年甚至畫了兩張。
這張主要想呈現如百鬼夜行般熱鬧俏皮的感覺，所以擺了很多鬼怪。以藍紫色來做出萬聖節夜晚奇幻的風味。

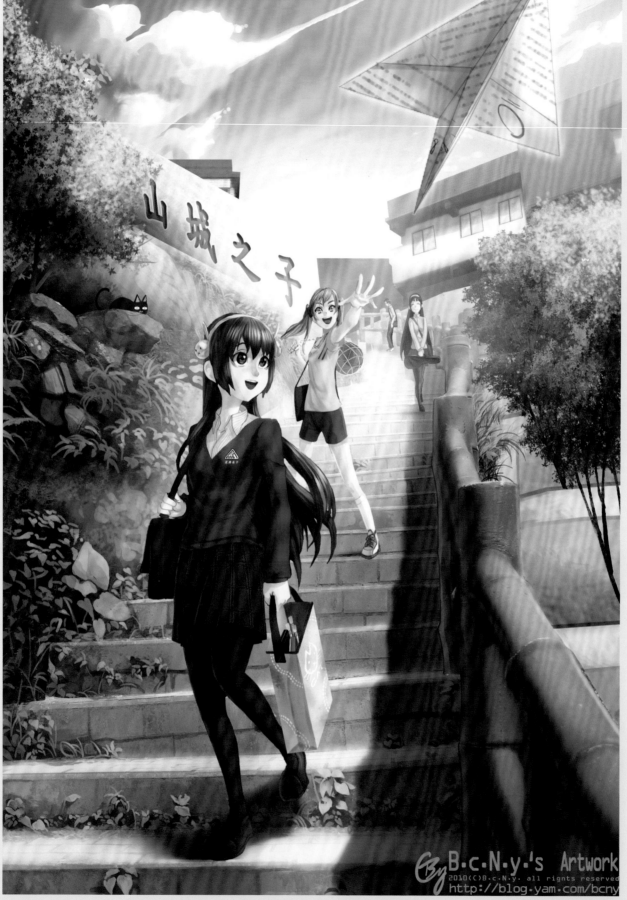

秋心發現\時值十月，決定以秋天為主題創作一幅畫。提到秋天就會想到楓葉，又當時剛購入數位單眼相機，於是就這樣決定了想要表達的元素。

相機的部分修改了變多回，甚至直接把相機拍下當作參考，雖然波折不斷，但畫得很開心。

春,新的START! /參加pixiv主題而畫的圖,描寫關於春天學生畢業的感覺,將過去高中時代的印象元素一股腦地放進去,並以窗戶表現展望未來。因為這張圖中出現三位人物,所以鴿子也畫了三隻!

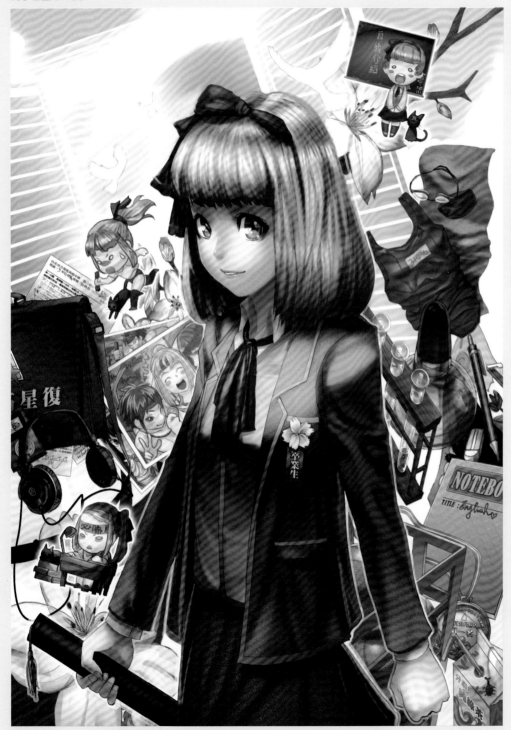

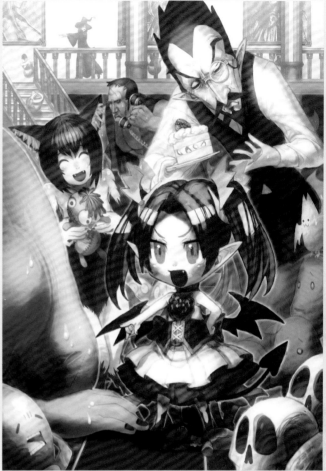

Wayward princess / 另一種上色及造型風格的嘗試,以前到現在都喜歡這樣的造型。

STEP 04

強調陰影
新建一層屬性為[色彩增殖]的圖層,吸取膚色為筆刷用色,畫在皮膚會發生陰影最強烈的地方,例如轉折處或被物體遮蓋處。如果顏色太強烈或與膚色不協調則調整圖層透明度或修改此圖層明度或飽和度。

STEP 03

膚色底色
先把膚色著色上去。因為是最底層,所以在人物範圍內的膚色溢色不去理會也沒關係,之後上面的物件著色時就會蓋住了。

STEP 02

畫出完整的線稿
畫線稿時就已經把前後景作區隔,這樣比較方便在之後對後景做調整,讓前後景顏色能夠分開。(事實上這張圖主要分四層:前面人物、中景人物及建築物、後景山坡以及最後面的樹和天空)

STEP 01

規劃草稿
首先在心中確立主題。接著不外乎是讓主題明確、構圖結實、視覺動線流暢、視角、造型和顏色,考慮周詳的草稿是成功的第一步!(避免到後來拼命重複修改)
這幅畫想要表達的是父女以及過世的母親之間帶點哀傷的氛圍,於是以人物構成三角構圖,並讓三者形成一個圓形,這樣比較容易把視線集中在上面。

STEP 08

全盤調整顏色
由於顏色的表現常常會不如預期,因此在暗面、亮面都做完後再調整整體的顏色也是很重要的一個環節,同時可以考慮和其他物件顏色是否合襯。調整主要由[影像>調整]中的選項來處理。

STEP 07-1

為[添加亮面]獨立顯示部分。

STEP 07

添加亮面
新建一層屬性為[覆蓋]的圖層,用色為膚色,由光源處往反方向拉漸層,並修飾形狀,視情況調整透明度。這樣會讓顏色更有變化。

STEP 06-1

為[加強變化]獨立顯示部分。

STEP 06

加強變化
新建一層屬性為[色增增殖]的圖層,用色為膚色,由光源的反方向處往光源開始拉漸層,補強上一階段不足處。

STEP 05-1

為[增添變化、立體感]獨立顯示部分。

STEP 05

增添變化、立體感
新建一層屬性為[色增增殖]的圖層,用色為膚色,由光源的反方向處往光源開始拉漸層,並稍微修飾形狀。這樣可以讓物體的顏色更有變化。

STEP 04-1

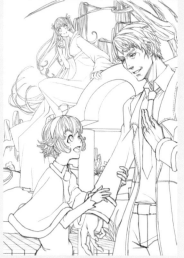

為[強調陰影]獨立顯示部分。

完成圖

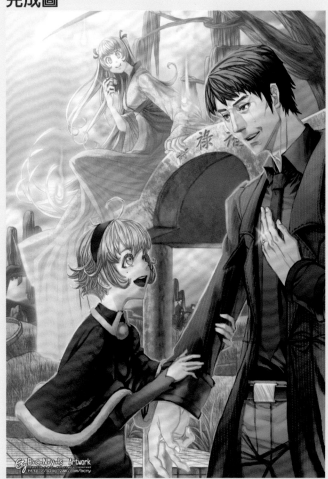

STEP 10

人物部分完成
依照相同的步驟,一個一個物件依序完成,如果某個環節稍弱就多幾個圖層來做修飾。

STEP 09

調整線條顏色
調整線條顏色主要是讓線條不會那麼明顯,這樣整體看起來會比較自然,但有的時候殘留黑線也是一種效果,端看自己的判斷來斟酌。這邊使用的方法是鎖定線稿圖層的透明度,再用畫筆調低透明度依照相鄰物件的顏色畫上去。

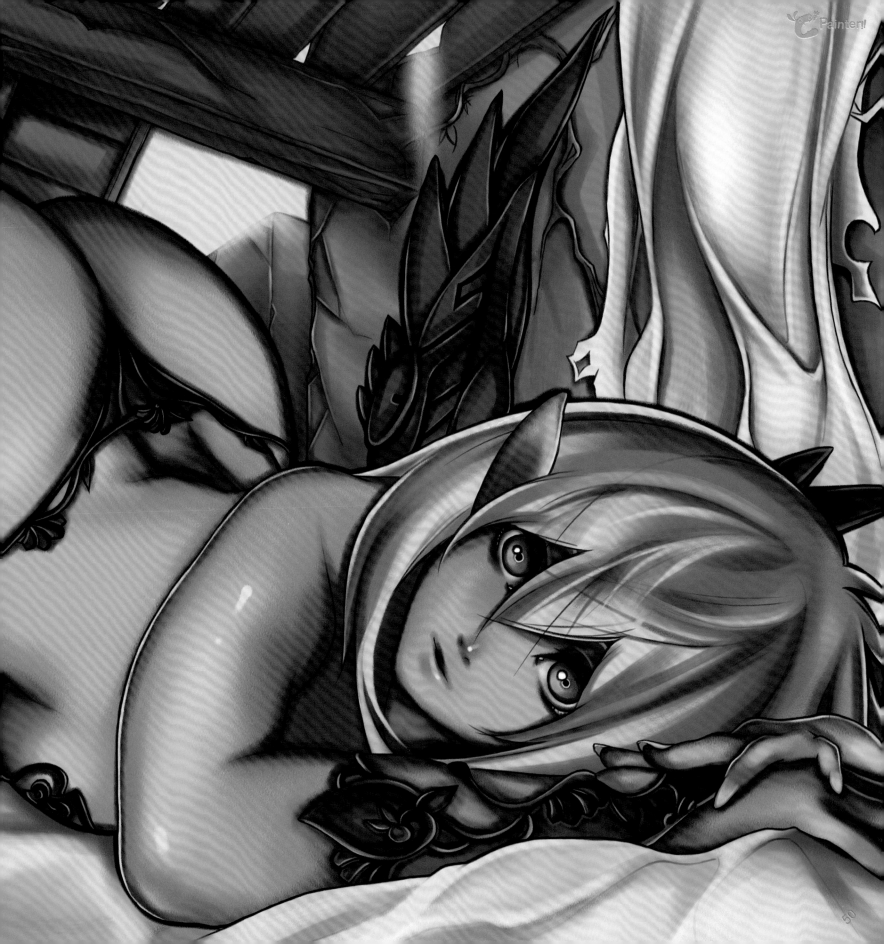

DAKO

DAKO

個人簡介

畢業學校是真理大學。
目前是一個保險從業人員。

繪圖經歷

國中看的第一本少年漫畫：亂馬1/2是啟蒙的開始。
一路都是靠自己學習的，參考無數畫家。
雖然自己已經是社會人士了，但是希望作畫的熱情能一直持續下去。

繪師聯絡方式

個人網頁：http://blog.yam.com/dako6995¬ice=clear

休息時間 ╱ 沒有特別的創作主因，姿勢是比較難畫的地方，屁股上的小褲褲是最滿意的地方。

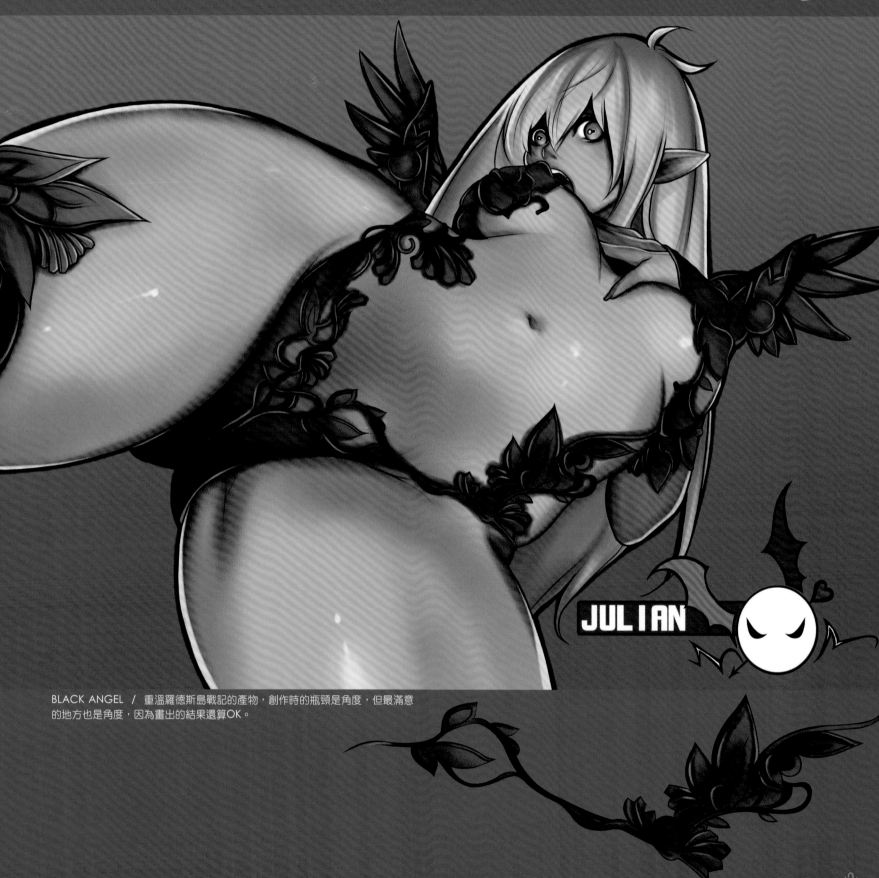

JULIAN

BLACK ANGEL　/　重溫羅德斯島戰記的產物，創作時的瓶頸是角度，但最滿意
的地方也是角度，因為畫出的結果還算OK。

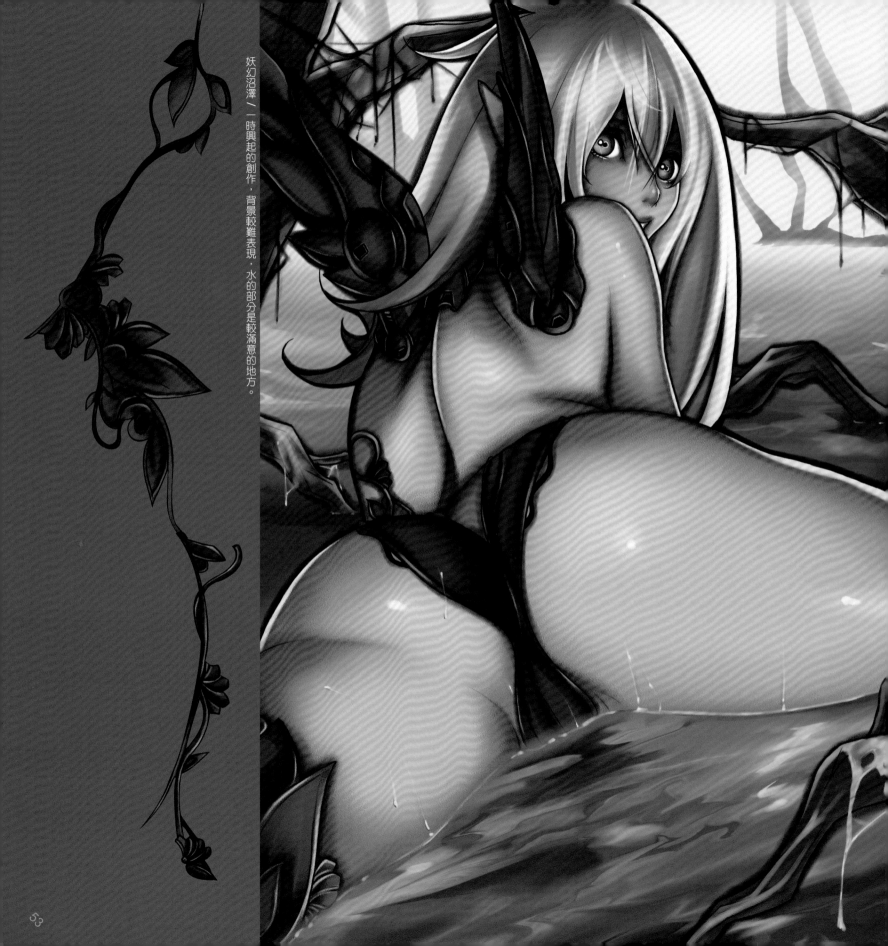

妖幻沼澤／一時興起的創作，背景較難表現，水的部分是較滿意的地方。

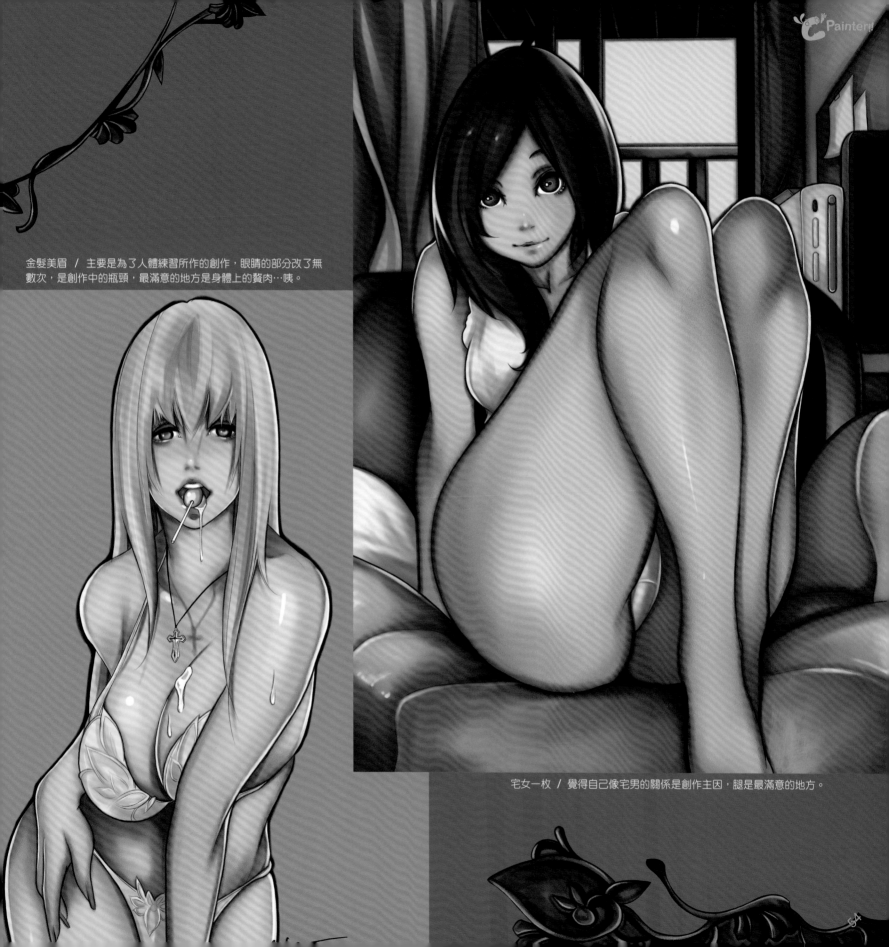

金髮美眉 ╱ 主要是為了人體練習所作的創作，眼睛的部分改了無數次，是創作中的瓶頸，最滿意的地方是身體上的贅肉…咦。

宅女一枚 ╱ 覺得自己像宅男的關係是創作主因，腿是最滿意的地方。

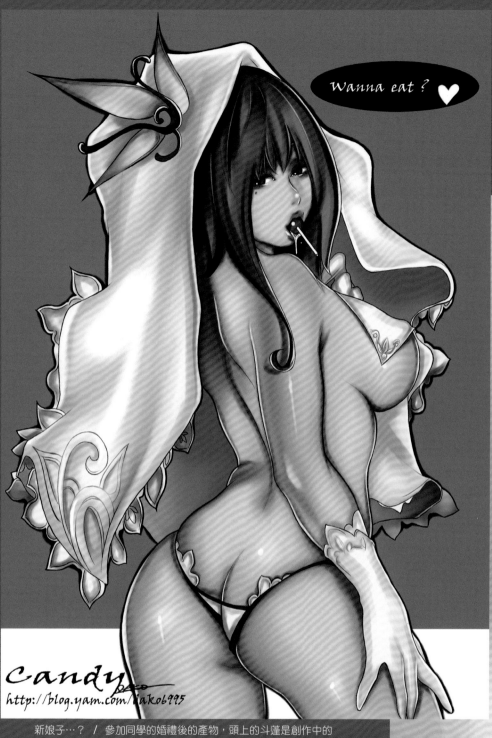

更衣中⋯請勿偷看 ╱ 主要是為了人體練習的創作，創作中的品景是脫衣的動作，最滿意小腹的贅肉。

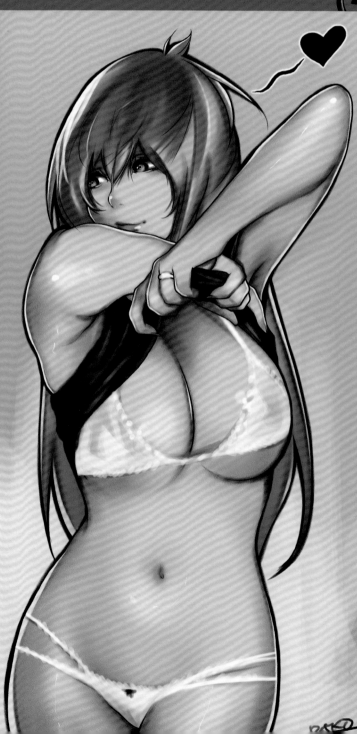

candy
http://blog.yam.com/pako995

新娘子⋯？ ╱ 參加同學的婚禮後的產物，頭上的斗蓬是創作中的瓶頸，背部的曲線是最為滿意的地方。

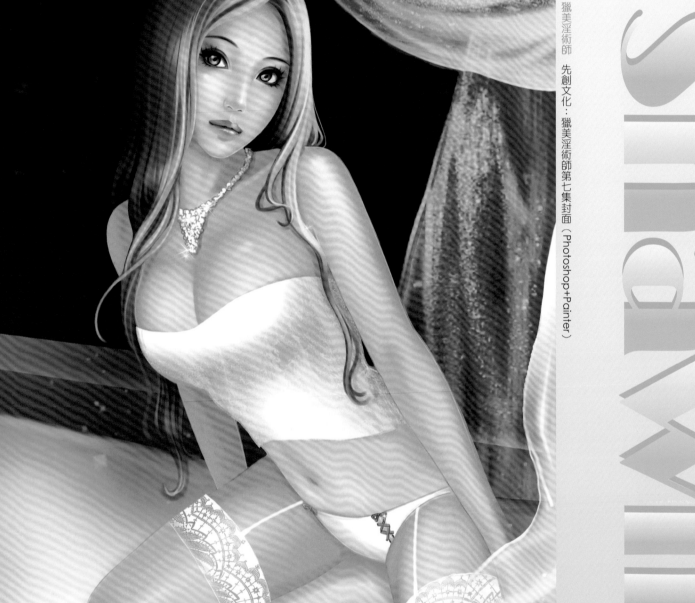

獵美淫術師　先創文化：獵美淫術師第七集封面（Photoshop+Painter）

Shawli

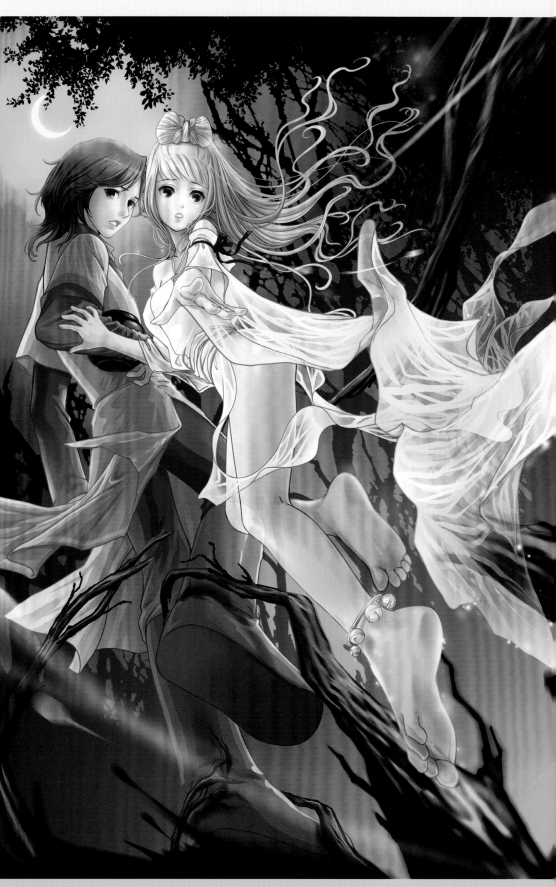

小倩　第二屆台灣角川輕小說暨插畫大賞參賽作品（Photoshop+Painter）

個人簡介

美國（University of Central Florida）美術系畢業。
曾任漫畫家助手、遊戲公司美術設計。
現職小說封面繪製與自由插畫工作者。

繪師聯絡方式

臉書：http://tinyurl.com/ShawlisFantasy
無名：http://www.wretch.cc/blog/shawli2002tw
外國網頁：http://shawli2007.deviantart.com/
噗浪：http://www.plurk.com/shawli
搜尋關鍵字：shawli

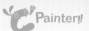

Shawlii
繪圖教學

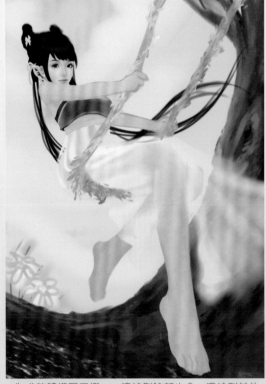

為求整體構圖平衡，一邊繪製臉部也會一邊繪製其他部分，例如：樹和草地。

先試著繪製臉部，揣摩太平公主的長相和身形。

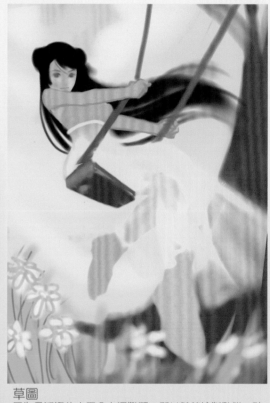

草圖
因為是活潑的太平公主盪鞦韆，所以希望繪製動態一點的構圖，希望可以感覺到輕飄飄的裙襬和春日的微風。

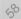

STEP 06

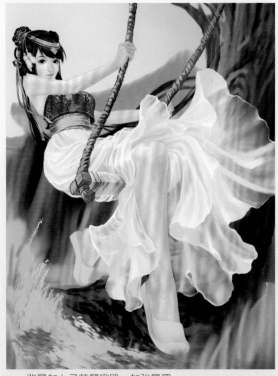

背景加上了華麗宮殿，加強景深。

STEP 05

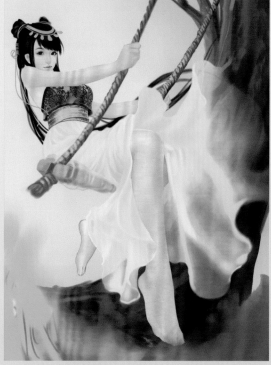

不斷來回調整臉蛋；
取代看起來較寒酸的草編鞦韆，改畫成看起來像是
宮廷之中會有的鞦韆。

STEP 04

一邊調整身形，也開始設計服裝和首飾，同時
一邊設計鞦韆。

繪圖經歷

- Geisai Taiwan # 2 入圍
- 作品"貂蟬"入選澳洲 Ballistic -EXPOSÉ 8
- 第一、二屆台灣角川輕小　暨插畫大賞入圍
- 作品"Eat Me"入選美國-The World's Greatest Erotic Art of Today - Vol. 3
- 獲邀Wacom專訪- Wacom Community Featured Artist of the Month-July 2008
- 富迪印刷－2010國際花博會花仙子系列
- HYPAA音樂CD封面插畫
- 御神錄Online牌卡插畫
- 先創文化小說系列封面插畫：『極品公子』、『風流教師』…持續出版中
- 新月文化小說系列封面插畫：『風流特務在異界』、『盜版法師』…持續出版中
- Lurapet網路寵物遊戲物件繪製
- 大陸內地手機下載圖『麻辣女財神』、『善vs惡精靈』系列
- 電玩遊戲：『金瓶梅』、『極樂麻將』、『艷鬼麻將』角色設定/遊戲美術設定
- 第三屆奇幻文化藝術白虎獎插畫組入圍

STEP 08

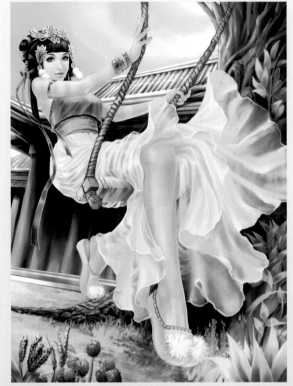

繪製各部分細節。

STEP 07

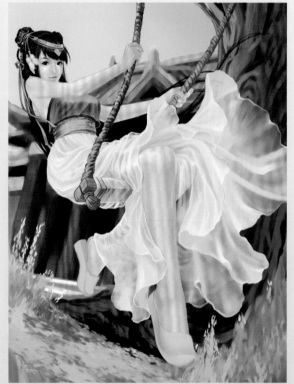

詳細描繪地上的草皮和背景的宮殿，注意光線來源。

STEP 09

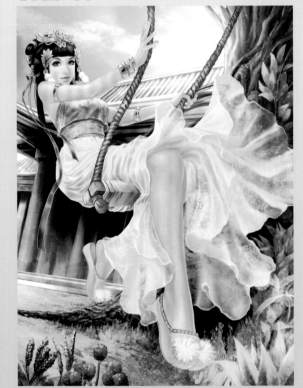

貼上材質。

完稿

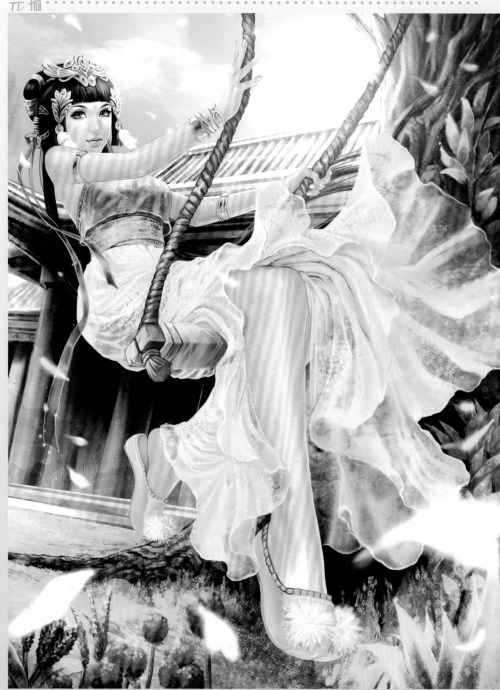

增加部分光點和光圈做最後點綴。

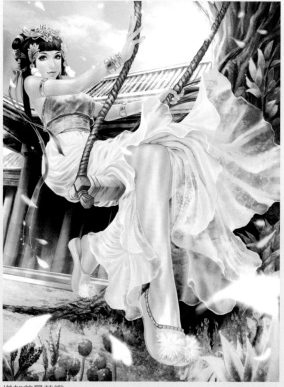

增加前景花瓣。

其他資訊

個人彩色畫冊:
Shawli's Fantasy-費洛萌2009一月出版
Shawli's Fantasy-幻想曲2009七月出版
Shawli's Fantasy-白日夢2010七月出版
以上畫冊持續熱賣中～
http://tinyurl.com/shawli-shop-list
歡迎光臨2011春節紅包場 CWT27(2/12-13)
FF17(2/19-20)

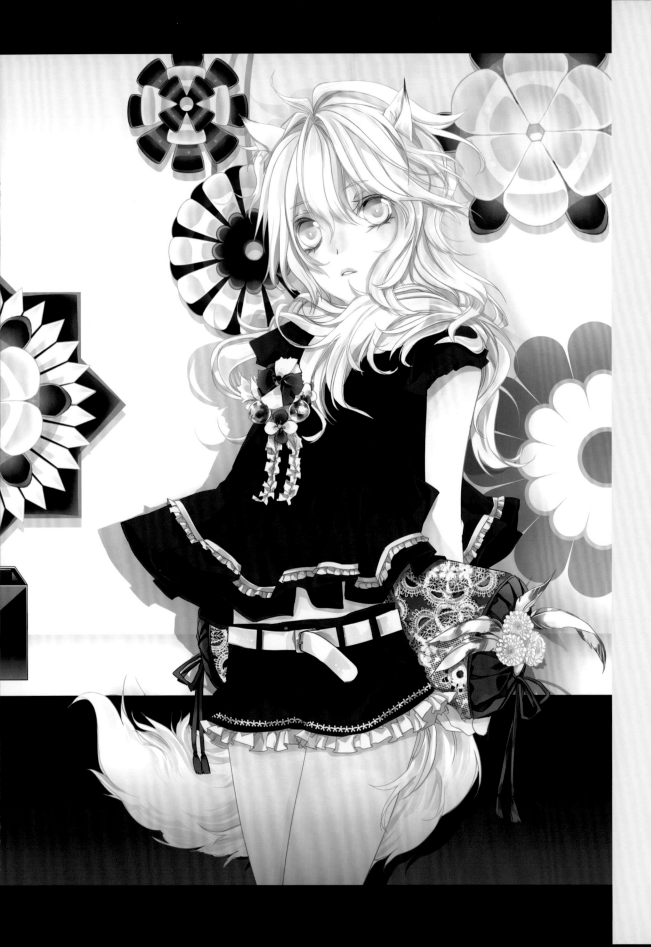

KASAKI

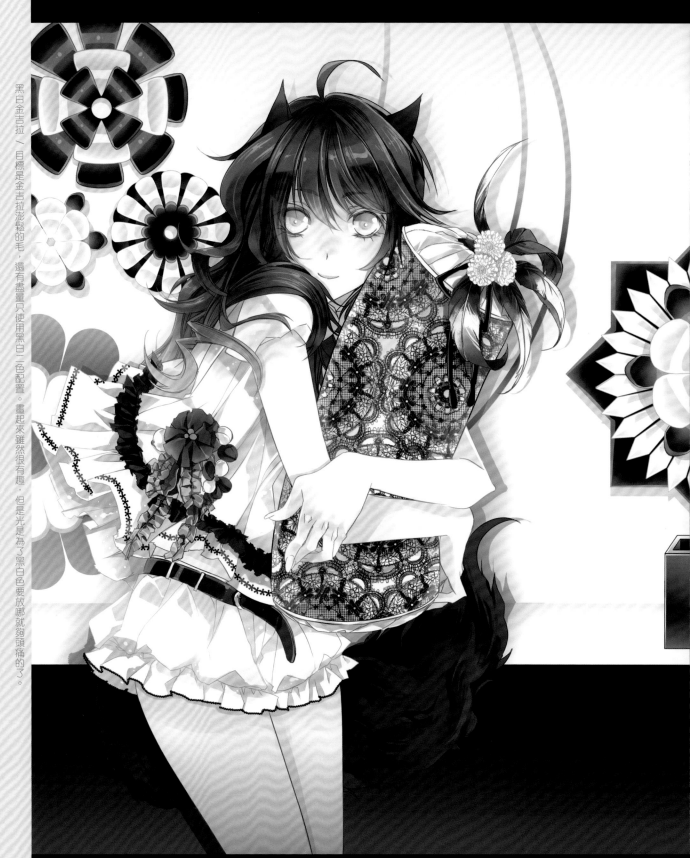

個人簡介

畢業／就讀學校：文化大學廣告系

曾參與的社團：內壢高中漫研社社長、文化大學動漫社幽靈社員、個人社團「硝子屋敷」負責人。

黑白金吉拉／目標是金吉拉澎鬆的毛，還有盡量只使用黑白二色配置。畫起來雖然很有趣，但是光是為了黑白色要放哪就夠頭痛的了。

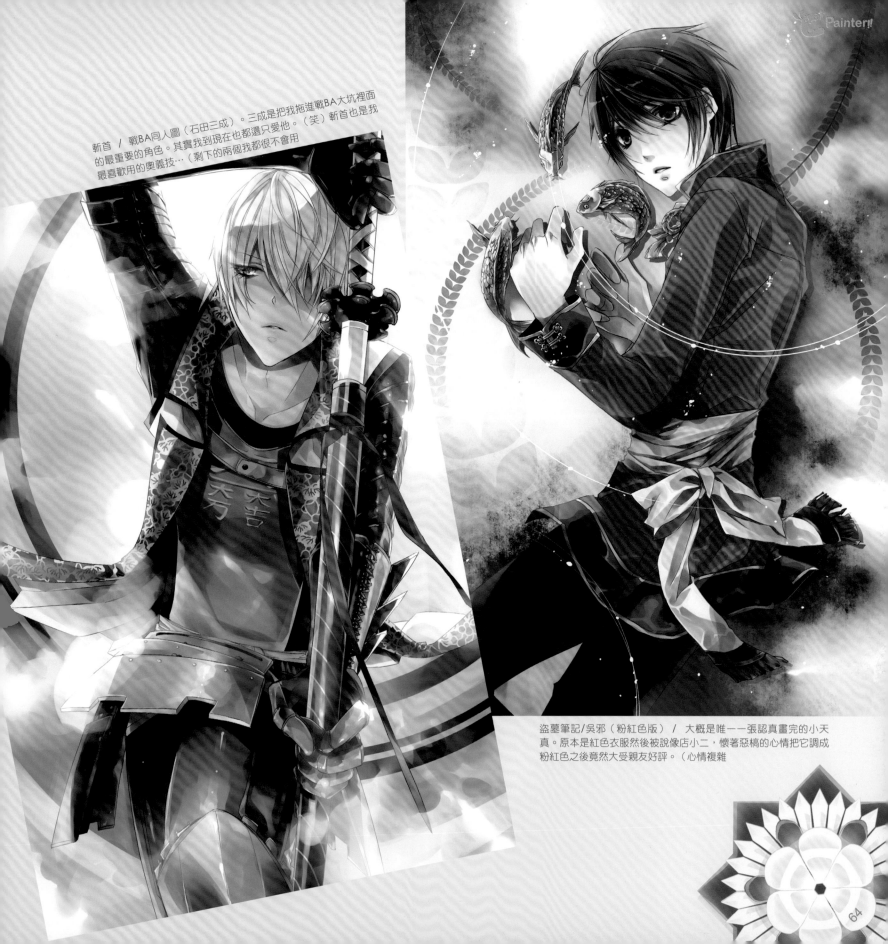

斬首 / 戰BA同人圖（石田三成）。三成是把我拖進戰BA大坑裡面的最重要的角色。其實我到現在也都還只愛他。（笑）斬首也是我最喜歡用的奧義技…（剩下的兩個我都很不會用

盜墓筆記/吳邪（粉紅色版） / 大概是唯一一張認真畫完的小天真。原本是紅色衣服然後被說像店小二，懷著惡搞的心情把它調成粉紅色之後竟然大受親友好評。（心情複雜

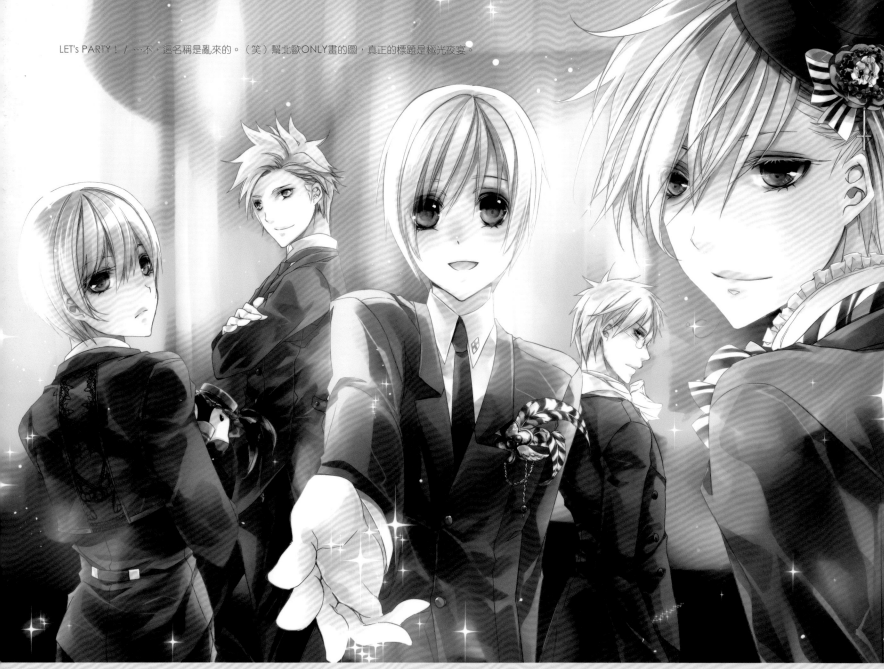

LET's PARTY！／…不，這名稱是亂來的。（笑）幫北歐ONLY畫的圖，真正的標題是極光夜宴。

繪圖經歷

有記憶開始就在塗鴉，小時候最有印象的是美少女戰士，然後是鬼神童子→亂馬→夢幻遊戲→CLAMP系，日後迷上的東西就開始多元起來。

小六時開始玩沾水筆，小學～國二時是手繪時期，國二時入手有人借的PS5.0光碟，開始CG人生。但因為那時候能使用電腦的機會不多，手繪與CG繪圖量大約一半一半（手繪偏多）。因為不用準備一堆東西，所以喜歡用COPIC畫圖，也還挺喜歡手貼網點（雖然現在幾乎沒有時間這樣做了）

大概也是國二時第一次參加同人誌展，第一場同人展是CW10。國三時跟朋友出了第一本同人（JB與SC合辦），之後就開始在同人界滾動。

雖然男女性向都看，但基本上還是偏女性向，就算畫美少女也不萌。（笑）喜歡用色鮮明、特殊的圖，喜歡的繪師大多也偏向色彩瑰麗的類型。

其他資訊

曾出過的刊物：
種類繁多其實在無法一一列出。目前有在店家寄賣的是家教同人「Delitto e castigo」，還有洋裝少年彩本「少年伊甸」。

為自己社團發聲：
目前打算將硝子屋敷分成兩個方向，一為原本就有的二次創作方向，一是以自創少年為主的「一椿籠目」。今年寒假準備出DRRR亞種（津）＆サイケ臨也）本，明年四月（預計）要出少年花札，請多指教:D

KASAKA 繪圖教學

STEP 03

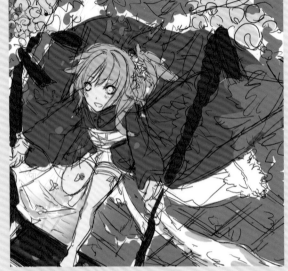

色彩配置
雖說是色彩配置，其實只是因為構圖太複雜，所以要把幾個大塊面分出來給自己看，不然整張圖就跟迷宮一樣。這孩子預定是花札中的「藤」，所以身上的裝是以及色彩都是以粉紅色、紫色為主；又因為好像是新年，所以紅色也用的不少。

STEP 02

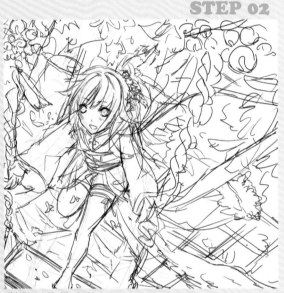

草稿（大致定稿）
一直用PS的裁切工具往外拉的結果，就是這張剛定稿時居然有60幾公分…真是嚇死人了。把主要的動作、衣著形式跟場景定下來，臉也畫得比較清楚。終於變萌了。

STEP 01

初期草稿
塗了很多又擦掉很多之後終於出現的初期草稿。雖然挺喜歡這角度跟動作，但是總覺得這孩子眼神差到不行…

STEP 04

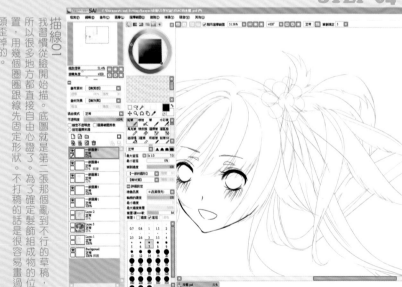

描線01
我習慣從臉開始描。底圖就是第二張那個亂到不行的草稿，為了確定髮飾組成物的位置，用幾個圈圈跟線先固定形狀。不打稿的話是很容易畫過頭歪掉的。所以很多地方都是直接自由心證了。

66

STEP 05

描線02
描完了。大概號了四～五個小時…上面的裝飾最麻煩了。

STEP 06

分色
在PS裡分色。我喜歡用折線選取工具跟魔術棒來分色。這時候因為還沒決定和服花色，所以顏色都是暫訂的。另外，在整理線稿圖層時，我會把臉的那層留下來，把頭髮的分色層疊在上面，方便畫完之後調整透明度。附帶一題，分色也分了三小時…

STEP 07

膚色
膚色的面積我會拉得大一點。頭髮顏色也會影響上膚色時的感覺，所以我通常關掉髮色的圖層。SAI的上色其實就是塗塗抹抹，似乎沒啥好講的。（所以接下來的說明也會很少

STEP 08

調整
稍微看一下頭毛蓋上去之後有沒有需要加強的地方。

STEP 09

髮色
因為預計是粉紅色，所以陰影挑選紫色系的。在明暗方面以讓髮片前後為主。在畫這種髮型時我會喜歡在髮梢上白色，這次是疊橘色之後，開成l的高光圖層來調整。

STEP 10

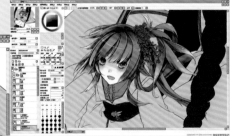

髮色01
疊完之後就是這樣。

STEP 11

調整透明度
整個畫完之後,我會調整頭髮與底下的臉中間的透明度,讓
整個圖看起來有透明感。圈起來的部份就是SAI的遮色片功
能,這個功能PS也有。(而且PS比較好用,但是要關掉檔案
換到PS去實在很累…)

STEP 12

振袖
決定要用白色與深紫色交錯的花色,所以先畫深紫底色。這
部份要做出暈染感,所以用畫圈的方式慢慢滾出來。腰帶的
花色也選好了,決定是紅黑各半。另外,頭髮的透明度調完
之後就是這種感覺~

STEP 13

STEP 14

裝飾物
底下都差不多之後就開始處理上面的裝飾物。想畫出亮晶晶的感覺的鈴鐺(笑)
不過這麼大一串到底是怎麼綁的…

振袖底色完成/鞦韆板
振袖底色畫完的樣子。這張截圖時也把鞦韆版畫完了。為了畫出漆器的感覺,
所以畫了很明顯的光影差。

STEP 16

紋樣
因為要貼花，所以回到PS裡去了。參考之前選定的範本，還有其他縮緬花樣，用素材書疊振袖的花色。這部份真的很難搞…雖然直接畫其實是最美的，但是我沒有時間啊（哭

STEP 15

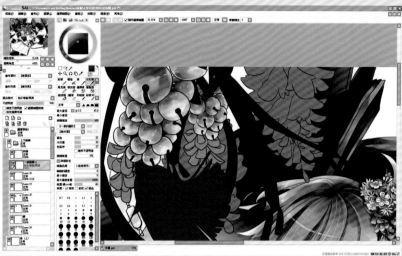

裝飾物02
雖然看不太出來，不過為了加強明暗，所以疊了一層正片疊底來調整陰影。

STEP 18

定稿
做一些畫面調整（高光、白點、花瓣等），完稿～。這張在色彩配置上沒有考慮好，所以有些部份不仔細看會糊糊，殘念。但至少它很花俏（笑

STEP 17

定稿前
在這邊當掉了不少。在畫底下的藤花背景時SAI連跳了好幾個記憶體不足然後直接關掉…（眼神死）雖然沒有截到圖，不過右邊的藤花與上方的留蘇都做了透明度調整，看起來能隱約透出底下的振袖。底下藤花的部份，因為都是紫色有點單調，所以開了效果圖層，稍微換了一部份的顏色。

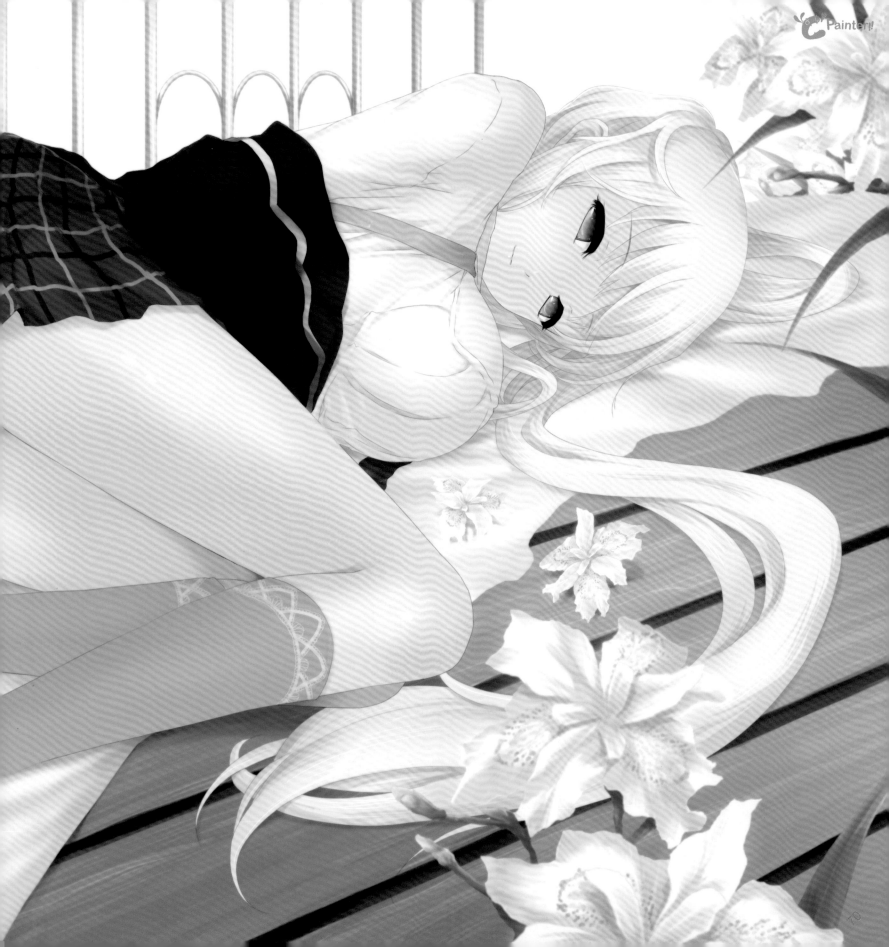

Cait

個人簡介

因喜歡動漫作品而開始接觸畫圖，後來漸漸地沈迷和投入了；摸索光影和質感的過程相當有趣，為希望能畫出心中的理想境界努力著。
繪畫主題大多為可愛女孩，也開始向其他方向嘗試。
目前是插畫工作者，也因此碰觸了平常很少嘗試的風格作品。

繪圖經歷

平常畫的圖常會在網路上和同好交流討論，學習的對象出自於自己喜愛的作品、繪師；如村田蓮爾、Tony（敬稱略），現在則無故定。
曾為「e-joy ROxRO」的特約繪者，刊載有趣的小品漫畫。
現為「河圖文化」特約封面繪者，也接洽其他的繪圖工作。

繪師聯絡方式

博客(BLOG)：http://blog.yam.com/caitaron
搜尋關鍵字：caitaron、Ca.l.ta
其他：e-mail：caitkaic@gmail.com
巴哈姆特小屋：http://home.gamer.com.tw/home.php?owner=t0161383
pixiv：http://www.pixiv.net/member.php?id=573302

娜歐／覺得穿著學園服的娜歐很可愛，也把偶然看到覺得很美麗的蝴蝶花拿來綴飾。

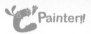

龍舟 / 2010年的端午節賀圖－龍舟上的擊　少女，穿著用竹葉做成的泳衣；構圖上想表現出中間與兩旁的對比所產生的映像感。

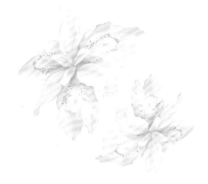

Trick or Treat ★ / 2010年的萬聖節賀圖，用較少圖層的上色方式；厚塗遇到瓶頸時也常會換方法來試。

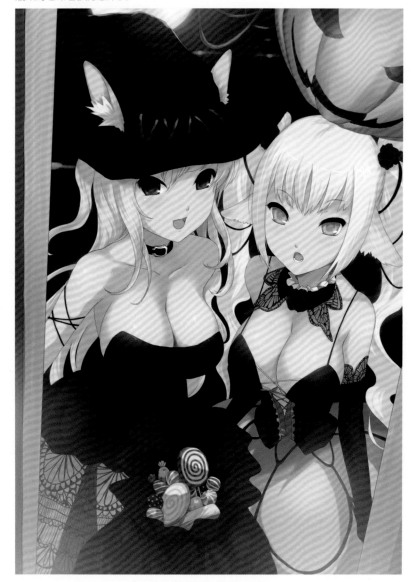

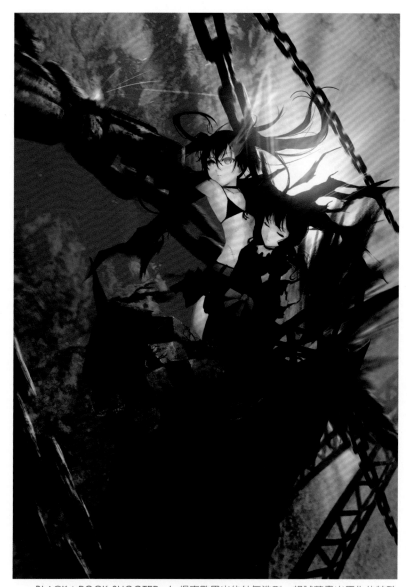

BLACK★ROCK SHOOTER / 很喜歡黑岩的帥氣造型，想試著畫出原作的特殊綺麗風格，用了貼材和圖樣筆刷來抓感覺。

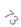

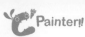

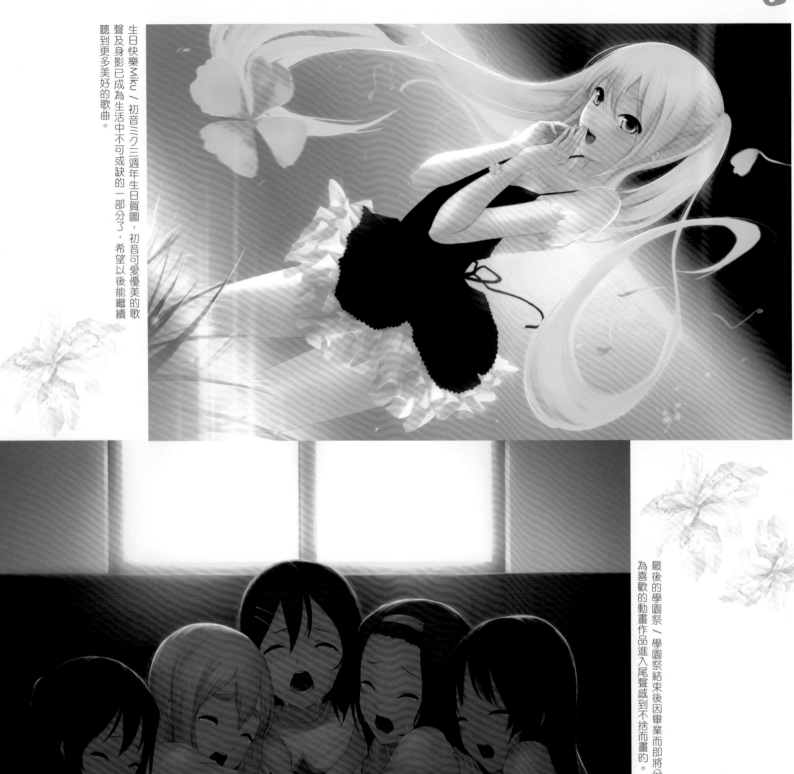

生日快樂Miku／初音ミク三週年生日賀圖，初音可愛優美的歌聲及身影已成為生活中不可或缺的一部分了，希望以後能繼續聽到更多美好的歌曲。

最後的學園祭／學園祭結束後因畢業而即將分開的少女們。因為喜歡的動畫作品進入尾聲感到不捨而畫的。

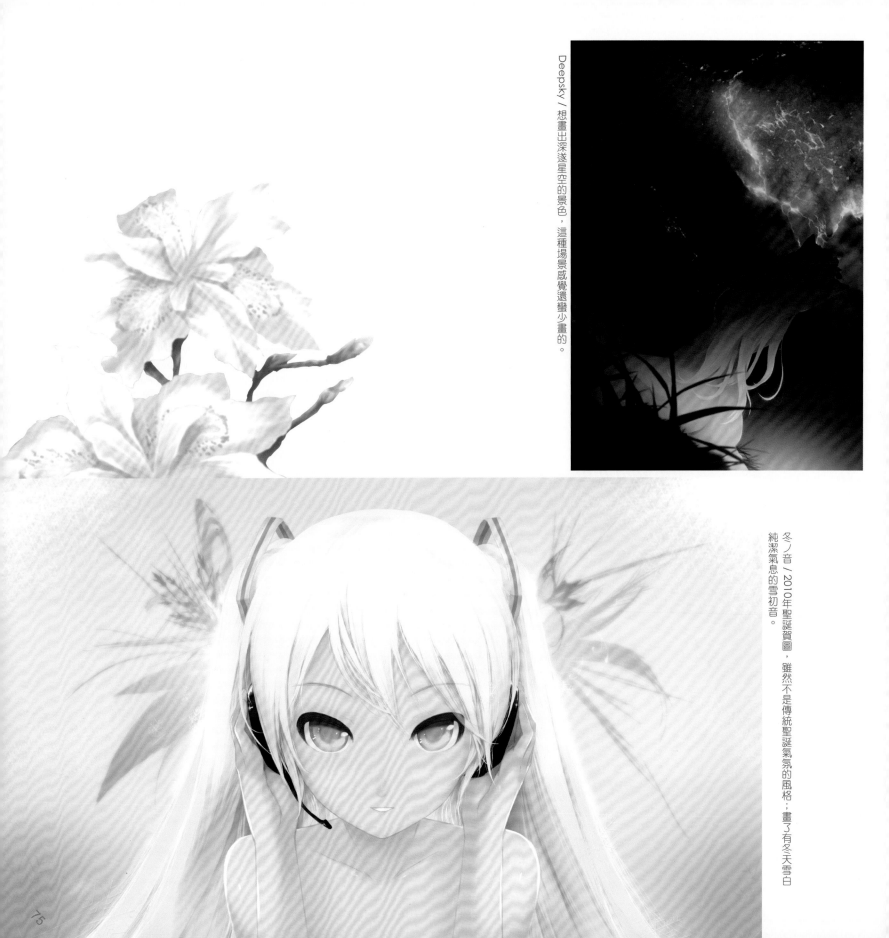

Deepsky／想畫出深邃星空的景色，這種場景感覺還蠻少畫的。

冬ノ音／2010年聖誕賀圖，雖然不是傳統聖誕氣氛的風格；畫了有冬天雪白純潔氣息的雪初音。

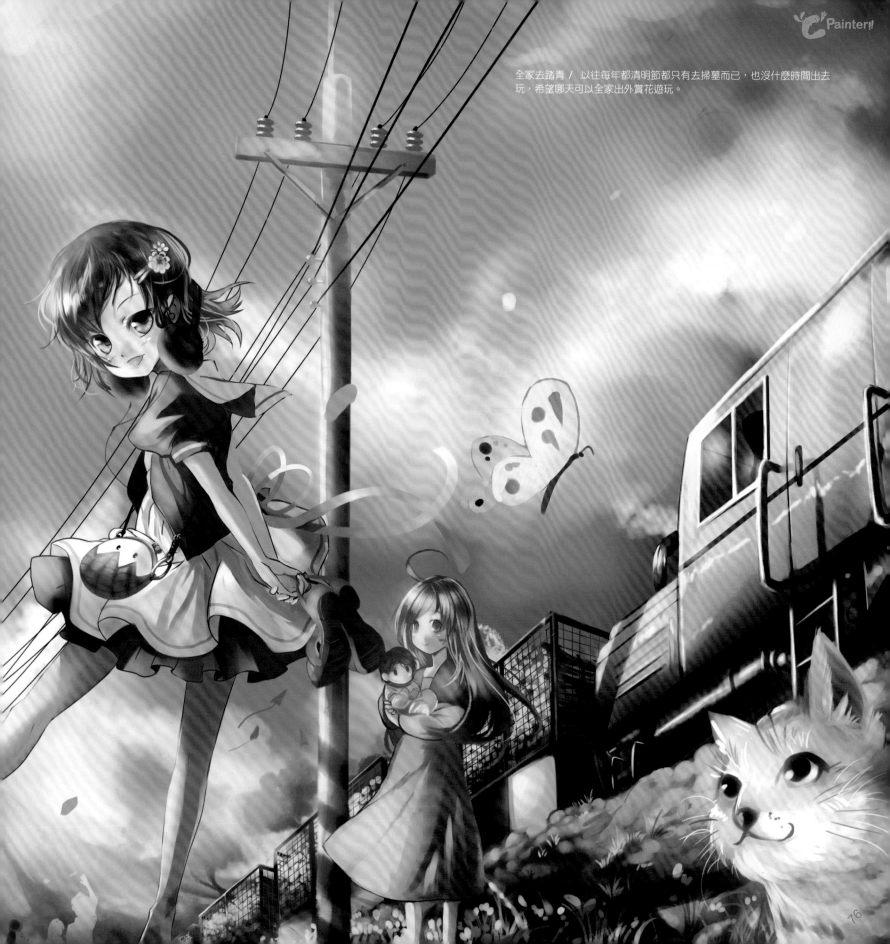

全家去踏青 / 以往每年都清明節都只有去掃墓而已，也沒什麼時間出去玩，希望哪天可以全家出外賞花遊玩。

CHU 嗚啾

個人簡介

畢業/就讀學校：中州技術學院電機工程系
曾參與的社團：HD硬碟團、夢之翼
因為喜歡窩在家裡看動畫，就開始接觸畫圖，目前是剛入行的插畫工作新手，慢慢了解也碰觸到更多題材；感覺受益良多。

繪圖經歷

起初是受到妹妹愛塗鴉的影響，所以跟著拿筆開始畫圖。
剛開始畫圖什麼都不懂那些骨架透視的理論，直到高中快升大學時才開始接觸CG繪圖，那時候也沒有想很多，就一直畫一直畫，也不管自己畫的有多爛，經過很多網路上前輩的提醒跟指導，因為本身不是讀美術相關科系，身邊的朋友也沒有在畫圖，大多都是上網尋找同好來互相批評指教，不過學校同學因為也喜歡動漫畫也幫過我不少忙，真的是十分感激。
因為覺得自己沒什麼天份，所以還是希望以後能更加進步，要更努力的畫下去。

悖德數列（x≒y）/ 東方的玲仙，一直都很喜歡這個角色，雖然一直有在畫東方圖，
其實對東方故事也不是很了解，在聽到同人樂團EastNewSound的柏德數列，歌詞懂
得不是很多，結果朋友看了就說你把玲仙變成化物語中的戰場原了嗎？

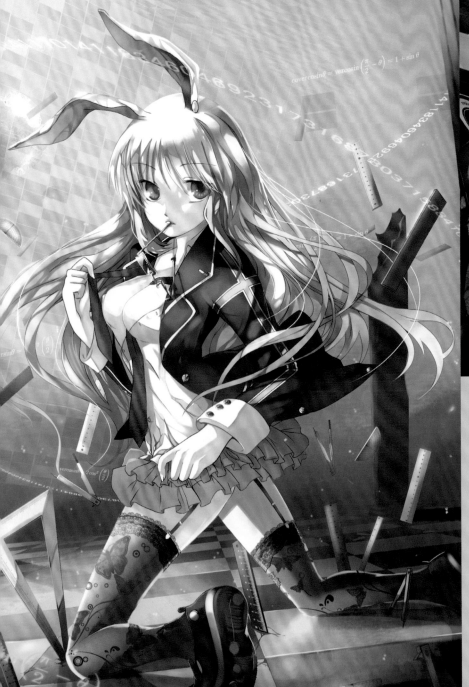

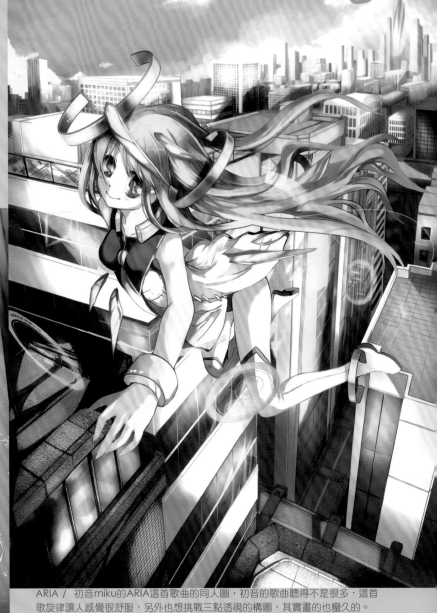

ARIA / 初音miku的ARIA這首歌曲的同人圖，初音的歌曲聽得不是很多，這首
歌旋律讓人感覺很舒服，另外也想挑戰三點透視的構圖，其實畫的也蠻久的。

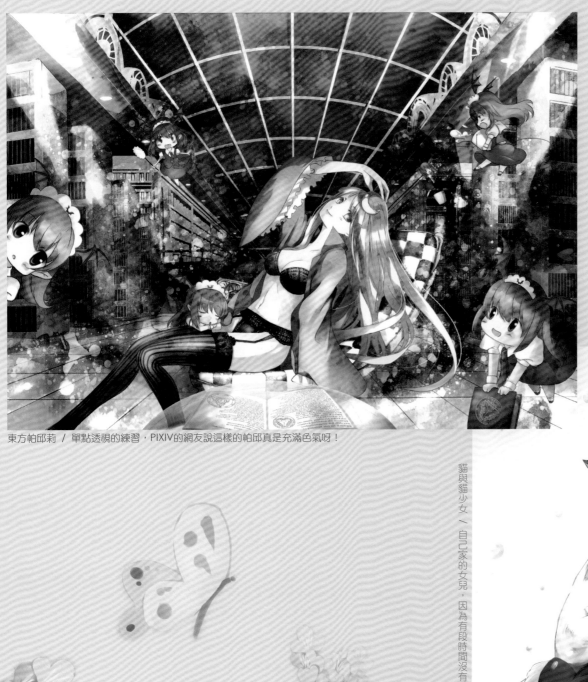

東方帕邱莉 / 單點透視的練習，PIXIV的網友說這樣的帕邱真是充滿色氣呀！

貓與貓少女＼自己家的女兒，因為有段時間沒有畫了，所以來做個回味一下。

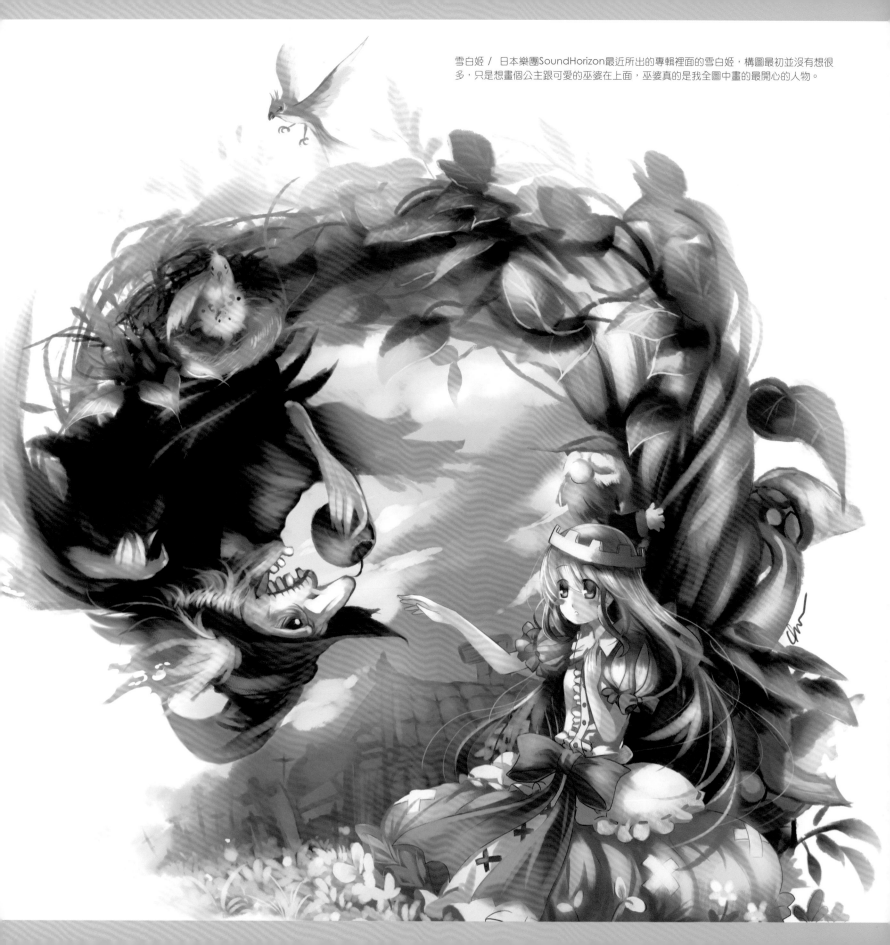

雪白姬 / 日本樂團SoundHorizon最近所出的專輯裡面的雪白姬,構圖最初並沒有想很多,只是想畫個公主跟可愛的巫婆在上面,巫婆真的是我全圖中畫的最開心的人物。

東方小惡魔 ╱ 之前好朋友當兵前說當兵之前希望我可以畫之小惡魔給他，結果因為太多事情拖到今年初二才畫完，希望他下次放假回家可以看到。

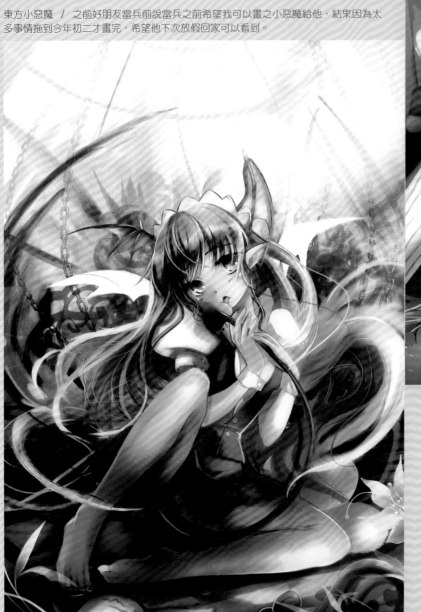

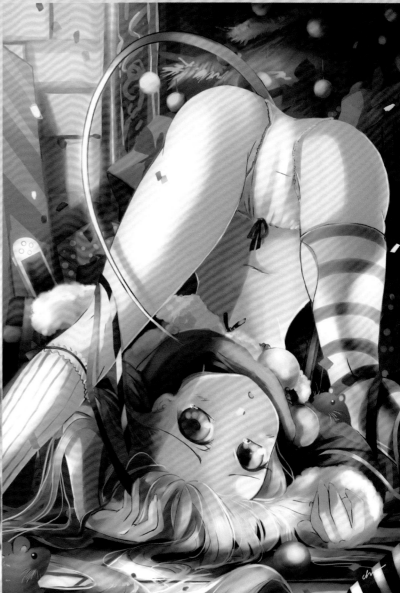

2010年聖誕圖 ╱ 在案子與作業夾攻的時段，同學說：好聖誕圖，不畫嗎？所以就一頭栽進那個修羅場去了。腦袋不知道為何就很想畫這個姿勢，絕對沒有其他什麼意圖，只是練骨架練骨架…

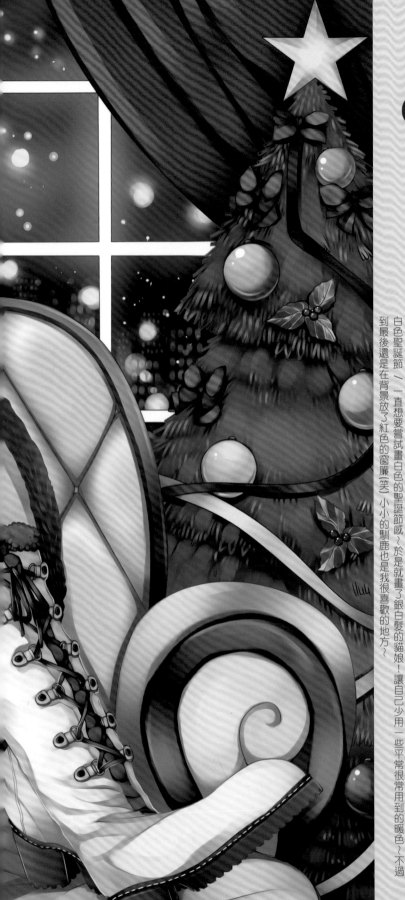

Amo
兔姬

個人簡介

畢業/就讀學校：復興商工軍 華夏技術學院
其他：2Cat&Komica2週年紀念本封面插畫
從大學開始經營BLOG「電波姬地」，並在Pixiv發表作品，
喜歡畫可愛的美少女，覺得單在畫面上女孩們可以表現很多的氛圍，
讓人總是感到幸福(羞)。

繪圖經歷

小時候都在看家人買的宮崎駿錄影帶，再來就是美少女戰士的夢幻衝擊！開啟
畫圖的路！
高中見識到人生中的第一次的同人展（當時是在「時報廣場的CW活動」），
確定走向美少女們的的懷抱。

高中開始接觸電繪～
高中最後一年遇到了TWIN BOX的二位前輩「花花捲」、「草草饅」，改變我
很多的思維跟習慣。越畫越覺得有很多不足的地方需要努力，尤其每次看到
Pixiv有這麼多的作品流量，真的要好好加油！
還有很多想畫的東西都畫不完XD，因為畫圖的關係認識很多同類型的畫家，
甚至能和憧憬的畫師交流，真的是很幸福！

未來希望以「電波姬地」名義來參加活動
除了精進畫圖技巧，也希望能夠描繪出很棒的美少女或偽娘(！？)
持續的努力下去…

繪師聯絡方式

博客(BLOG)：http://blog.yam.com/kuroapple
個人網頁：http://blog.yam.com/kuroapple
搜尋關鍵字：電波姬地

白色聖誕節～一直想要嘗試畫白色的聖誕節感～於是就畫了銀白髮的貓娘！讓自己少用一些平常很常用到的暖色～不過
到最後還是在背景放了紅色的窗簾(笑 小小的馴鹿也是我很喜歡的地方～

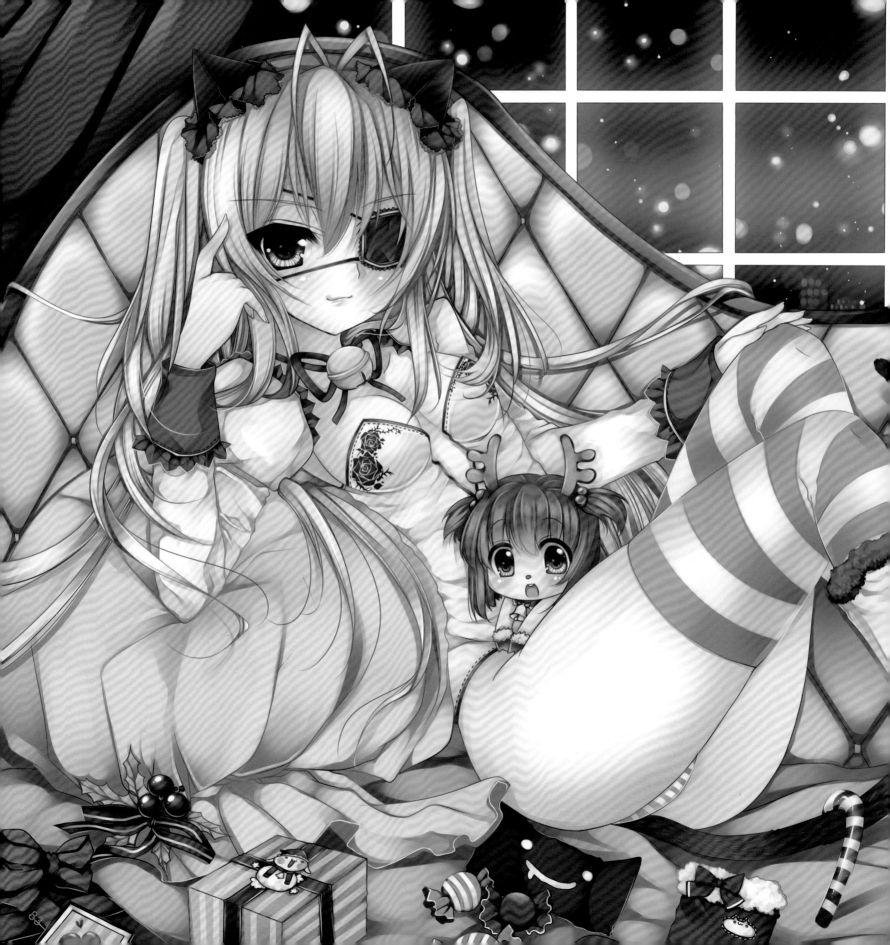

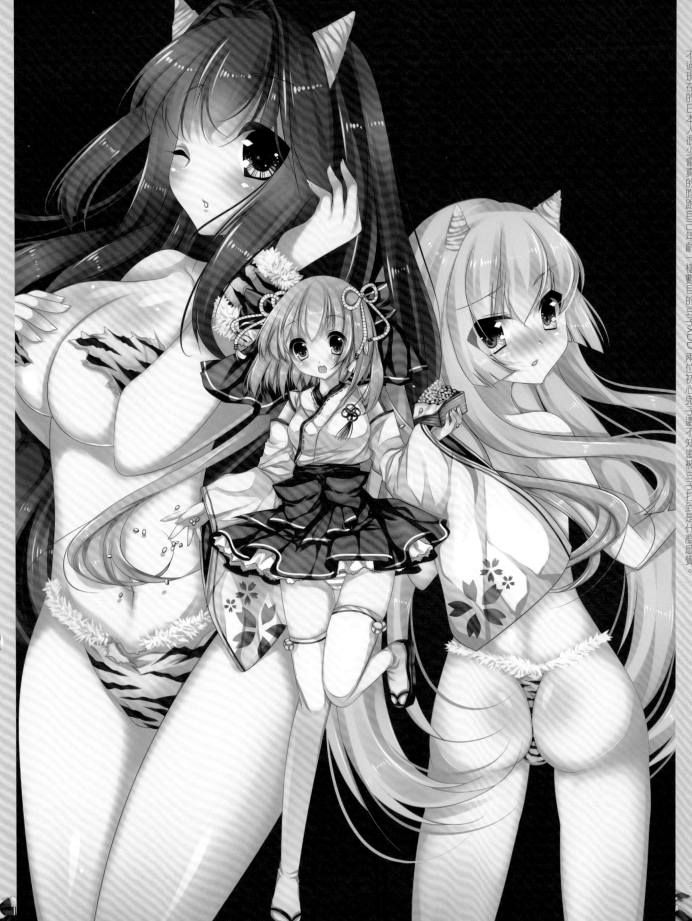

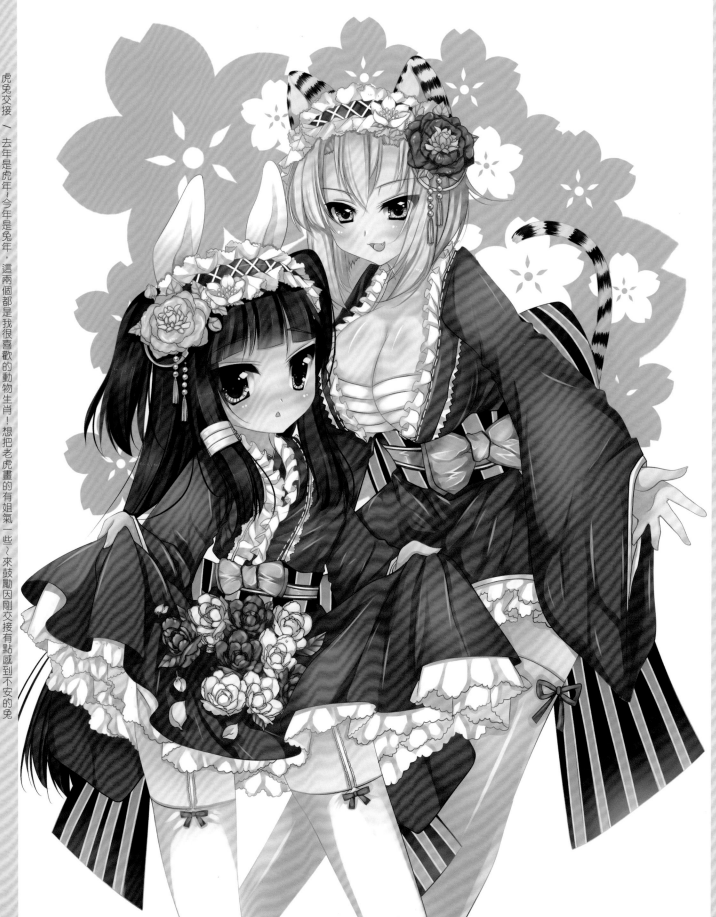

虎兔交接 ╲ 去年是虎年～今年是兔年，這兩個都是我很喜歡的動物生肖！想把老虎畫的有姐氣一些～來鼓勵因剛交接有點感到不安的兔子！這張在瞳孔表現上思考了一下～畫頭飾畫的很開心，完成日期是10年的9月吧～當時在畫的時候就很有新年的開心感了！

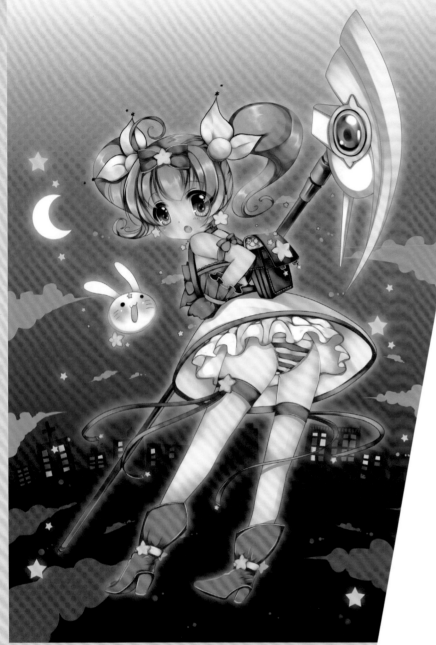

魔法少女梅露露 / 我妹裡的梅露露阿!!!聽到動畫OP開頭就中毒了XD雖然梅
露梅露梅個不停～不過聽久了竟朗朗上口Qrz 想畫出梅露露俏皮的樣子～魔
法少女的設定好棒阿！條紋胖子是私心(羞)

雪地裡的貓 / 躺在冰冰雪地上的小貓請溫暖她吧!!!(毆)
這張是嘗試畫出我很喜歡的LOLITA服裝，雖然是冬天但還是很可愛…
因為這張用了很多藍色，所以就將他的髮飾、毛毛球、圍巾設定成黃
色!旁邊有個雪人要融化了!!!

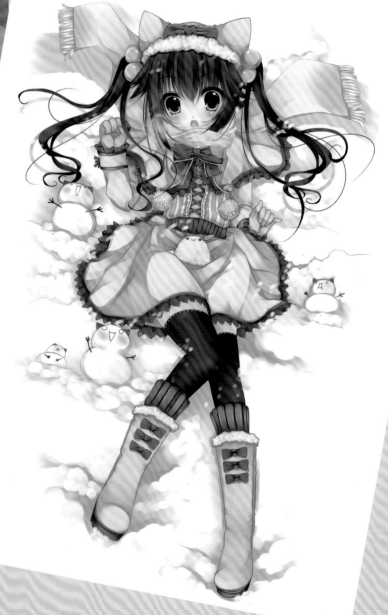

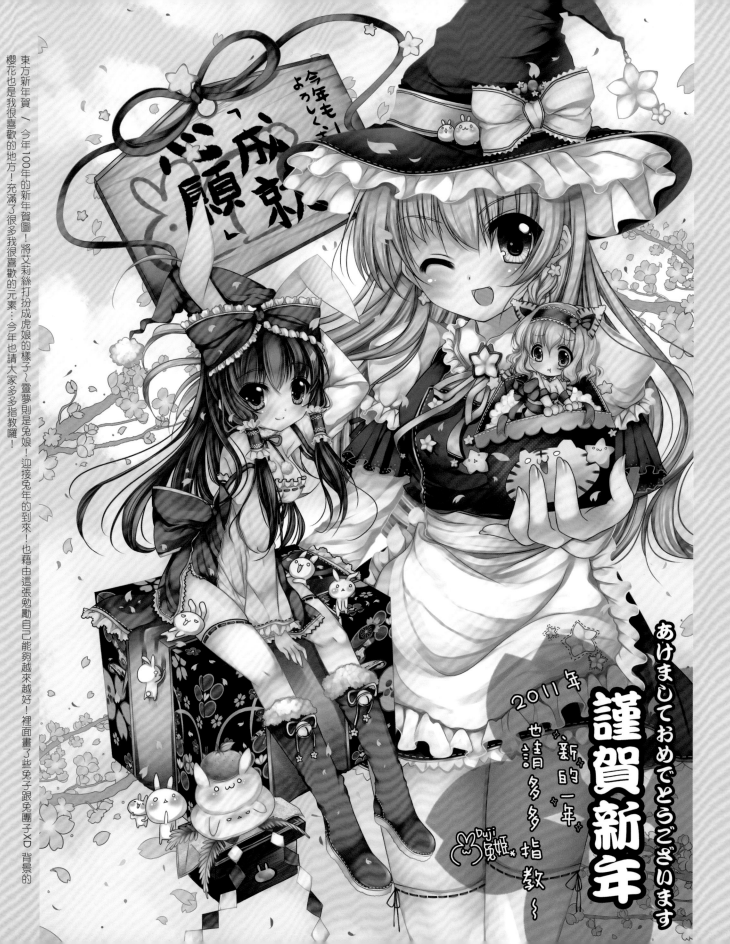

東方新年賀～今年100年的新年賀圖！將艾莉絲打扮成虎娘的樣子～靈夢則是兔娘！迎接兔年的到來！也藉由這張勉勵自己能夠越來越好！裡面畫了些兔子跟兔團子XD 背景的櫻花也是我很喜歡的地方！充滿了很多我很喜歡的元素…今年也請大家多多指教囉！

今年もよろしく

成
願
新

あけましておめでとうございます

謹賀新年

2011年、新的一年也請多多指教～

Duji 兔姬 指教

87

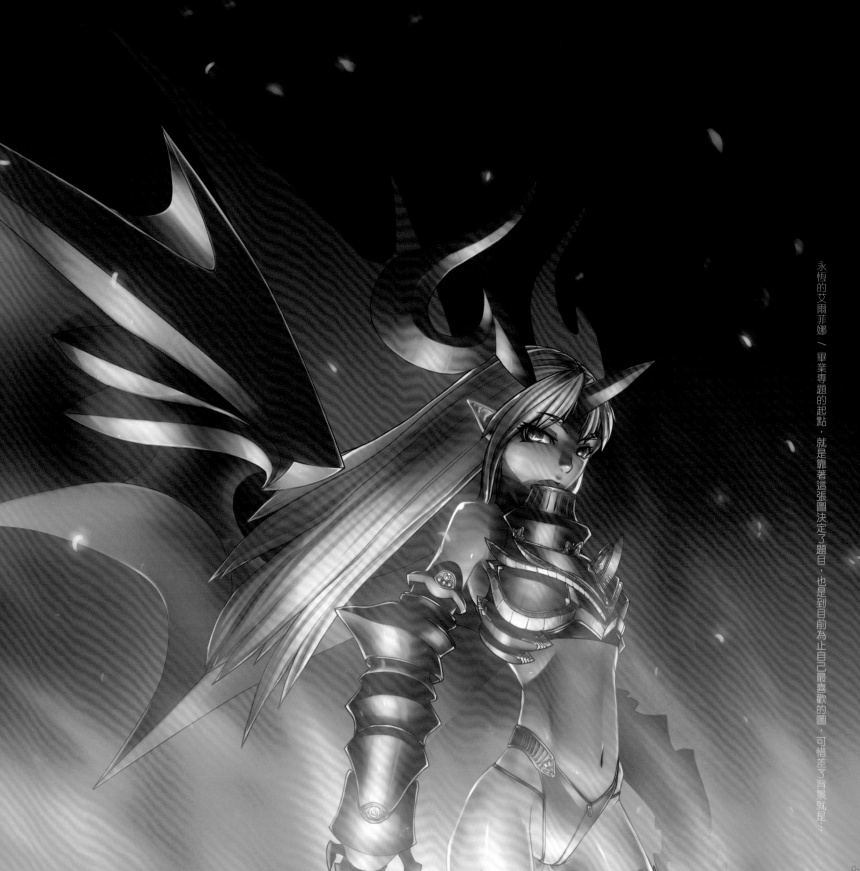

永恆的艾爾菲娜、畢業專題的起點，就是靠著這張圖決定了題目，也是到目前為止自己最喜歡的圖，可惜差了背景就是…

YellowPaint

個人簡介

畢業學校：立德大學
曾參與的社團：立德動漫社
拿著筆就會想要亂畫一通，只要有空
白的紙，到處都能畫！

繪圖經歷

記得國中的時候，SS上的光明與黑暗三部曲，這
開啟了讓我對妖精、盔甲之類的怪異（？興趣，
大概也是從那時候，就慢慢的開始畫圖了吧。
只不過認真來說，是上了大學以後畫圖才開始
有明顯進步的（汗
大二的某一天突然就發憤圖強，開始瘋狂的練
習，雖然過程我不記得了，但有時後翻翻那個
時期的圖檔，卻會有激勵的作用！
雖然現再已經畢業一段時間了，但是我還是會
繼續亂畫下去的！

突然想畫眼鏡還有胸部，然後這張就出生了。

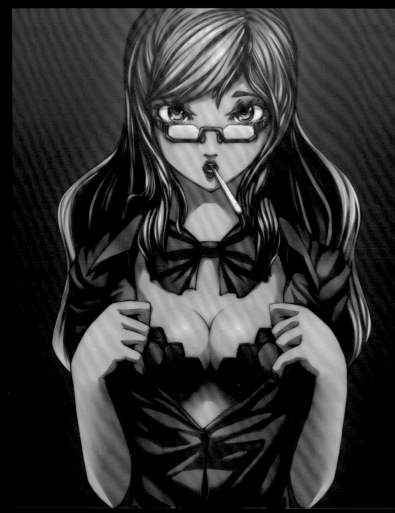

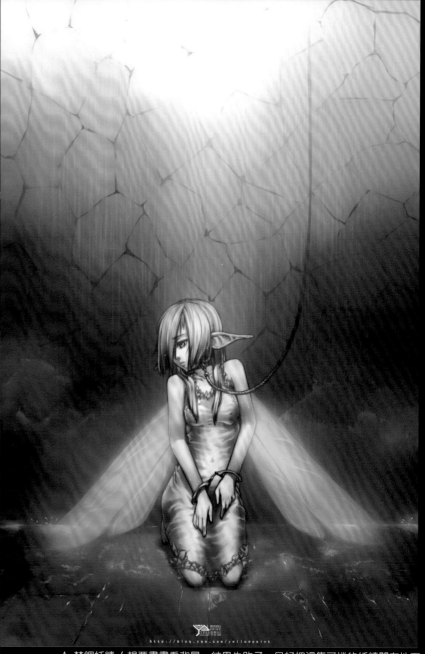

↑ 禁錮妖精 / 想要畫畫看背景，結果失敗了，只好把這隻可憐的妖精關在地下監牢了。

90

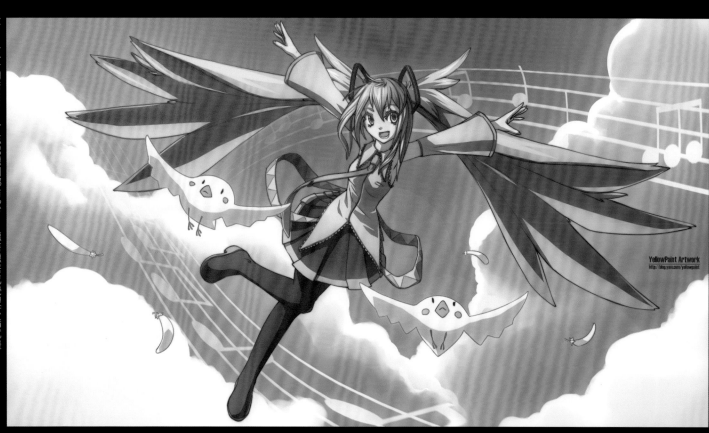

Vocaloid 初音ミク ／ 忘記聽到哪首歌了，聽著聽著感覺很不錯就邊聽邊畫，畫不出鴿子，反而畫出長了翅膀的饅頭⋯

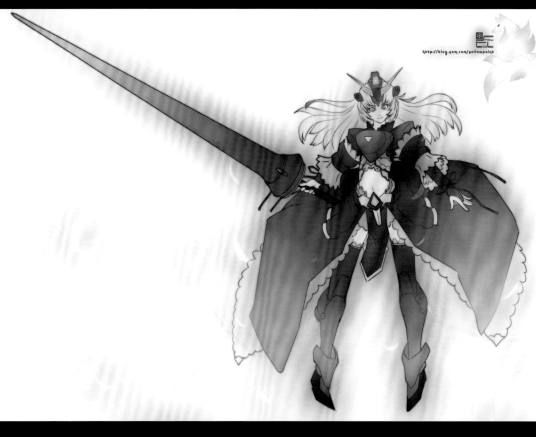

有一陣子迷上鋼彈娘，就試著畫畫看了。

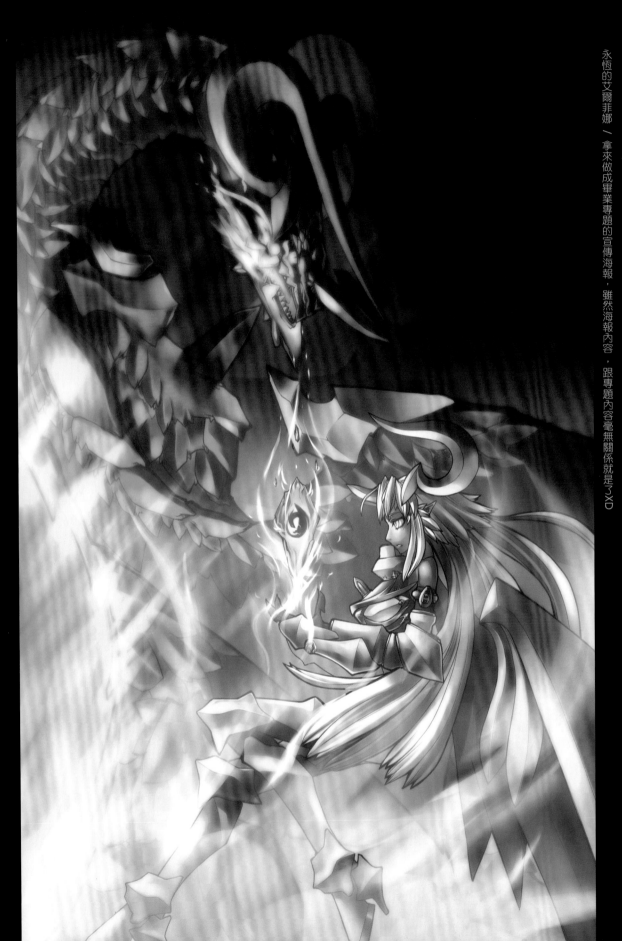

永恆的艾爾菲娜，拿來做成畢業專題的宣傳海報，雖然海報內容，跟專題內容毫無關係就是了XD

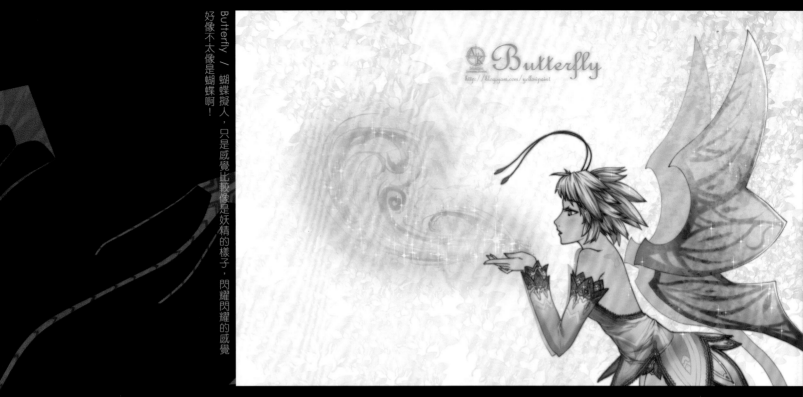

Butterfly

http://blog.yam.com/yellowpaint

Butterfly ／ 蝴蝶擬人，只是感覺比較像是妖精的樣子，閃耀閃耀的感覺好像不太像是蝴蝶啊！

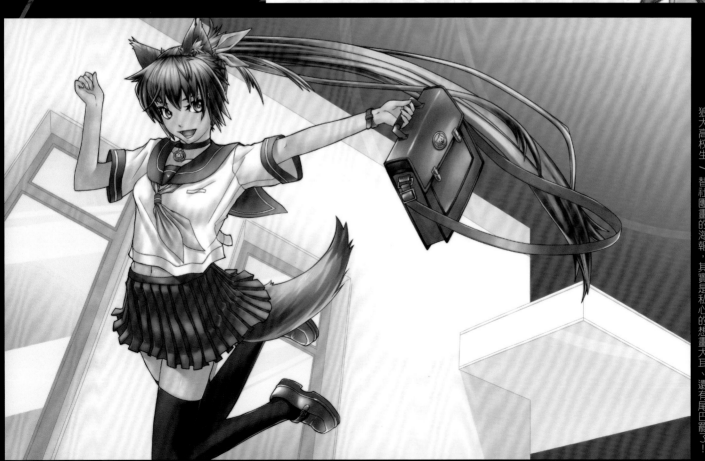

狼犬高校生 ／ 替社團畫的海報，其實是私心的想畫犬耳、還有尾巴罷了！

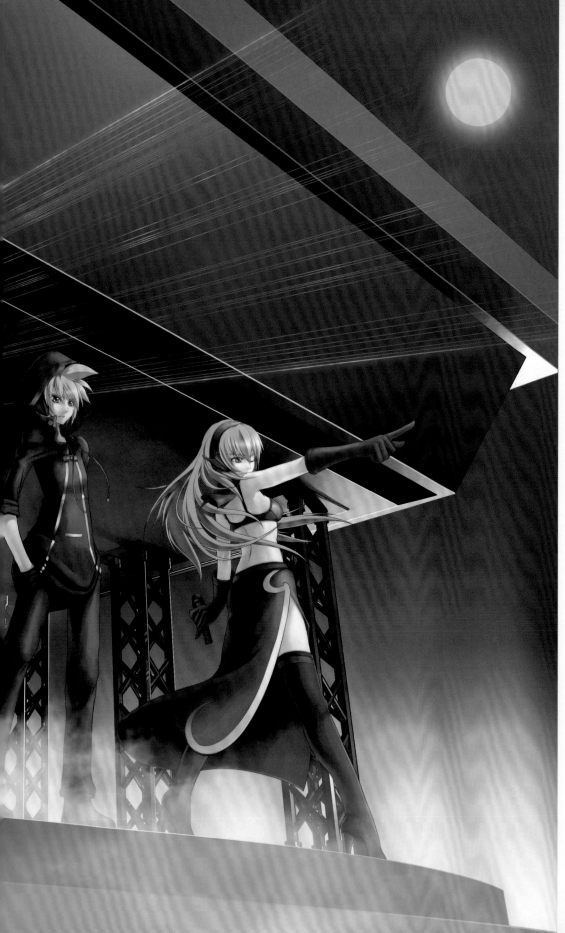

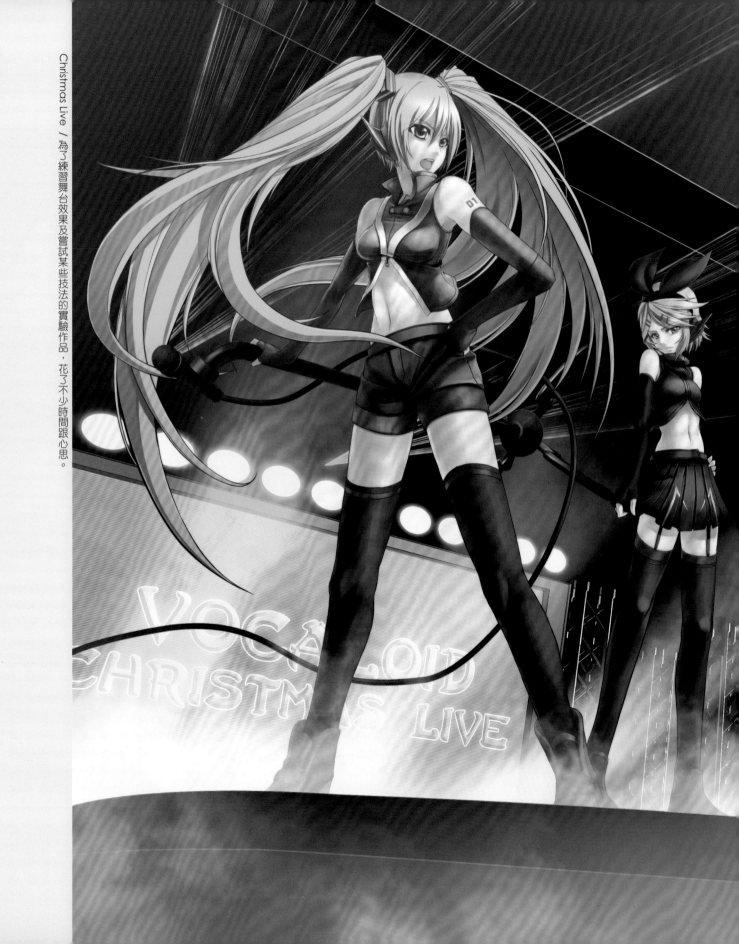

Christmas Live / 為了練習舞台效果及嘗試某些技法的實驗作品,花了不少時間跟心思。

繪圖經歷

這都要感謝偉大的國立編譯館,總是貼心的在課本各處留下空白,不只讓我們能夠利用上課的時間體驗繪圖的樂趣,也能在下課時間便於跟同學交流分享;而這也讓我對繪圖產生了極大的興趣,開始走向創作這條不歸路。後來接觸了山本和枝的遊戲而進入了美少女CG的世界。

伊芙 / 艾爾之光的伊芙女王!

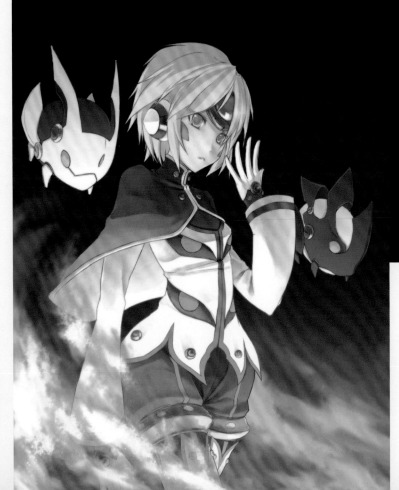

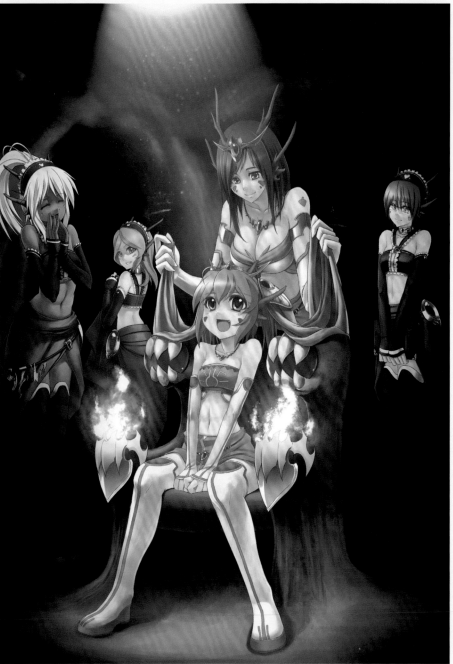

宴前準備 / 巴哈姆特14周年慶賀圖,同樣是實驗作。

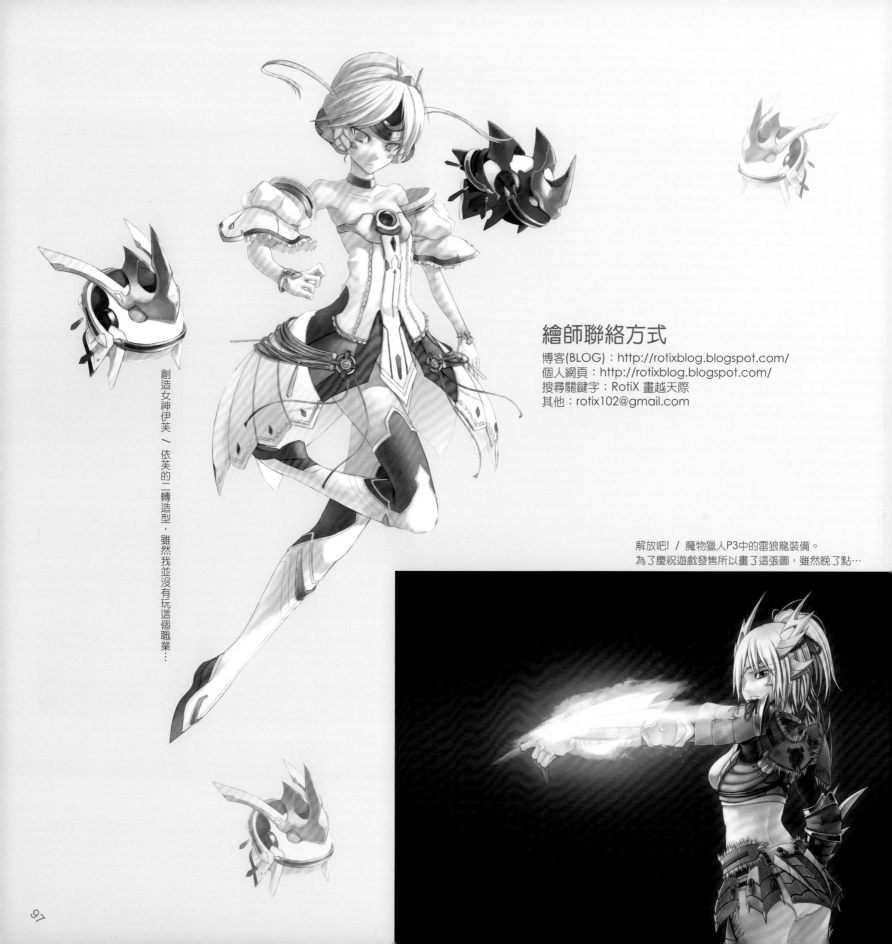

繪師聯絡方式

博客(BLOG)：http://rotixblog.blogspot.com/
個人網頁：http://rotixblog.blogspot.com/
搜尋關鍵字：RotiX 畫越天際
其他：rotix102@gmail.com

創造女神伊芙、依芙的二轉造型，雖然我並沒有玩這個職業…

解放吧! / 魔物獵人P3中的雷狼龍裝備。
為了慶祝遊戲發售所以畫了這張圖，雖然晚了點…

好想親口對你說

對風吧　或是曙光

草呢　還是大地吧

你出現了．

早安　一百歲的你

個人簡介

目前就讀大明高中廣設科二年級
參與漫研社…不過其實心中有個無能為力的小小願望就是創個繪畫社之類的^X^"
我是升國三那年，偶然接觸本來很不喜歡很討厭認為很幼稚的動漫後，因為喜歡主角真
紅(薔薇少女)，因此想要把他畫出來，就一直持續至今。

繪圖經歷

因為一個人在家無聊轉電視，轉到根本不會看的動漫台，當時正在播放薔薇少女，本來
還想轉走的XP，一開始因為剛接觸動漫畫圖，很有新鮮感，所以就拚命狂畫（啊你的基
測）（可是媽我基測考不差啊347可以交代吧…）
未來希望達到自己的目標,用心謙虛努力的學習下去…

繪師聯絡方式

博客(BLOG)：http://blog.yam.com/grassbear
個人網頁：http://blog.yam.com/grassbear
搜尋關鍵字：草熊,果熊(一年多前的舊暱稱)
其他：信箱:tlb12121@yahoo.com.tw

早安100年（畫得有點趕…我都沒認真打骨架……（P.S那隻兔子是我拿色鉛筆畫的學校作業不是拿照片）

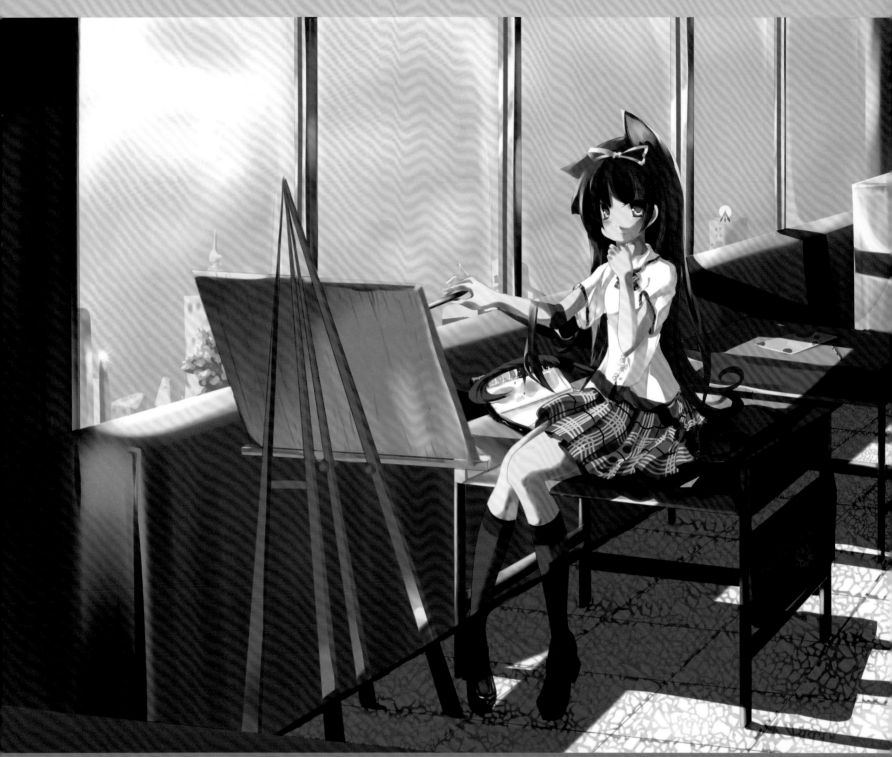

我愛學校的理由 ／ 剛升高一時參加比賽畫的。

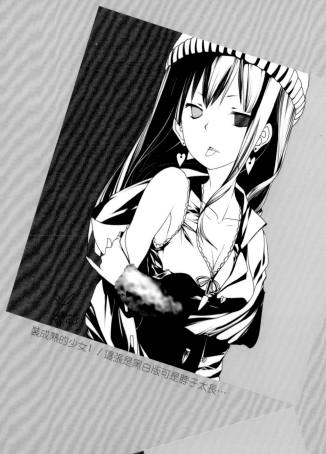

装成熟的少女1／這張是黑白版可是脖子太長…

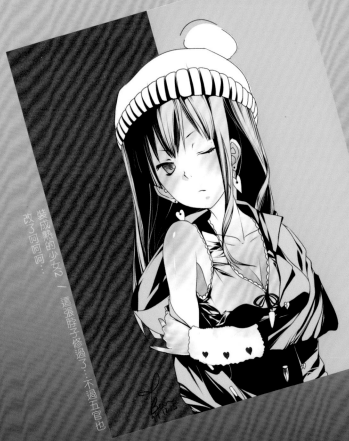

装成熟的少女2／這張脖子修過了…不過五官也改了可可可…

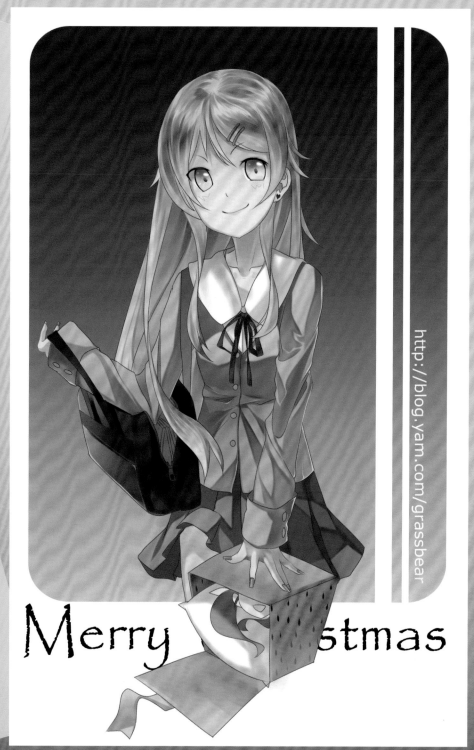

http://blog.yam.com/grassbear

Merry Christmas

聖誕／手畫太短…噢真厭惡自己骨架都草草下筆。

Angel Beats!
http://blog.yam.com/grassbear

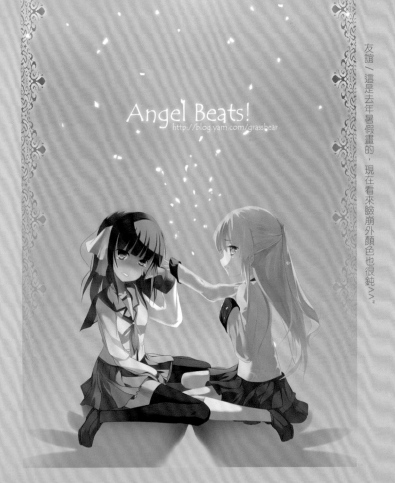

友誼／這是去年暑假畫的，現在看來臉崩外顏色也很鈍＞＜。

Angel Beats!
http://blog.yam.com/grassbear

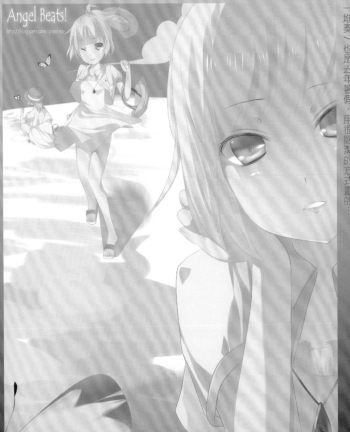

一堆奏／也是去年暑假，用很簡潔的方式畫的…

兔年／截稿當天晚上硬撇的塗鴉…好久沒劃這種顏色乾淨的要命的圖了…真的沒時間啊Q_Q

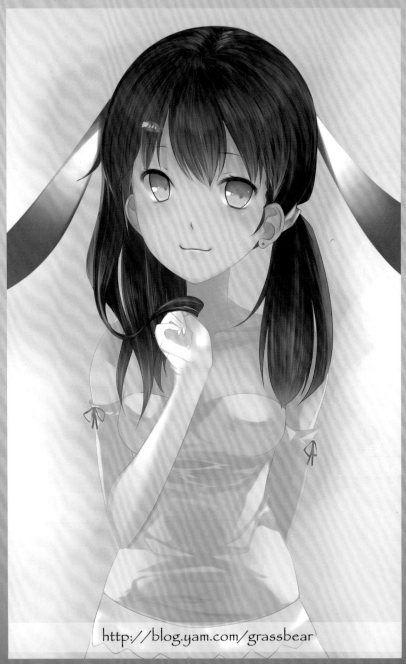

http://blog.yam.com/grassbear

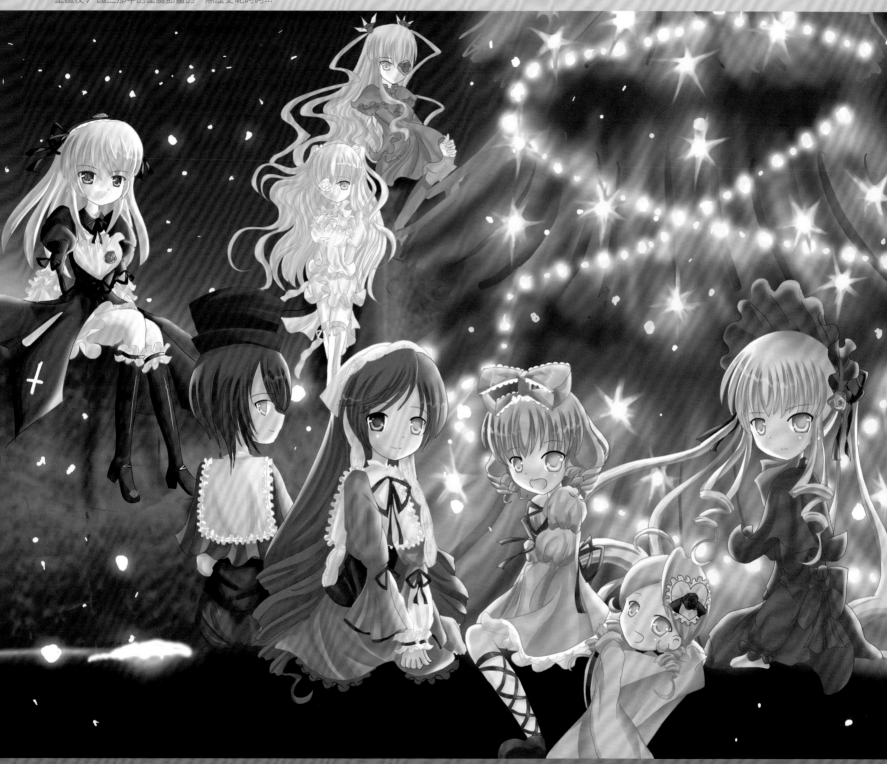

S2O

莎莉葉 ／ 風色幻想XX的莎莉葉。有沒有棒棒糖是打boss時最大攻擊輸出的八卦？

個人簡介

畢業/就讀學校：國立台北藝術大學，美術系美術史組（披著美術系的皮的歷史系）……被32退學了。
曾參與的社團：BLSH AMCC（高中社團，畢業退出）、C.S.Y Revolution（現在）
反正就是萬年不長進的廢人。

繪圖經歷

啟蒙的開始：幼稚園亂塗鴉？
學習的過程：沒啥特別學過。
未來的展望：能夠畫出自己喜歡的圖。

花束 ／ 送給睡在上舖，老是把臭襪子掉到下舖我枕頭上的糟糕室友的生日賀圖。自家看板娘小艾。

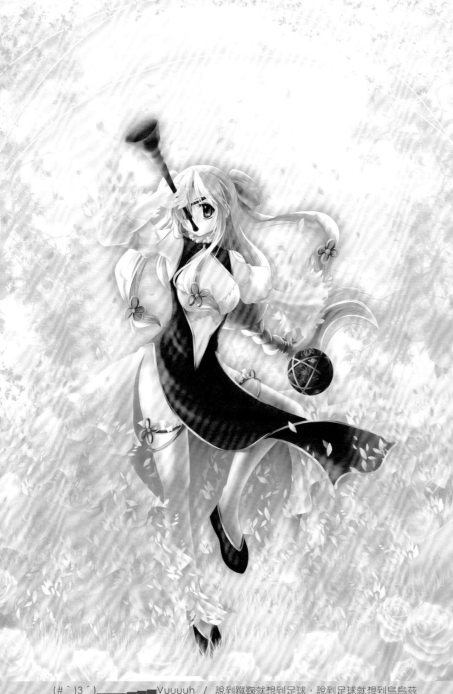

(#`)3´)____■■■■Vuuuuh / 說到蹴鞠就想到足球,說到足球就想到烏烏茲拉。這位同學能邊吹邊踢球,而且還穿成樣踢,真是高手高手高高手……對不起,這是一張意義不明莫名其妙的圖。

賽錢拿來 / 東方project的博麗靈夢。如果有命中目標對象就能吸錢的彈幕的話,她就再也不必為空空如也的賽錢箱苦惱了吧。

S20

繪圖教學

STEP 03

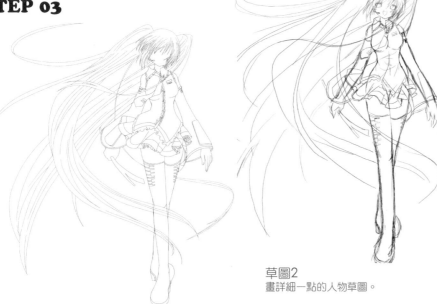

STEP 02

STEP 01

草圖2
畫詳細一點的人物草圖。

線稿
描線。軟體建議使用SAI或painter。個人偏
好乾淨的線條，因此使用鉛筆筆刷。

草圖1
鬼畫符。大概想一下畫面上要放些什麼。

STEP 05

STEP 04

分色完成，正式開始上色
不斷重複上面超無聊的步驟後，終於填完了。
新增圖層，按ctrl＋G，則新圖層就會和下方的圖層編組（如圖右邊
的紅色圈圈處所示），如此一來不管在「圖層1」上面怎麼畫，都
不會從「皮」圖層的範圍出界，如此一來就可以輕鬆地繼續畫上光
影囉。

分色
個人習慣上色用photoshop。首先來把皮膚、頭髮、服裝等各個
不同部位分別填上底色。用「魔術棒工具」（①）點選線稿的空白
處，就會出現虛線將空白區域框起來。接著去上面選單的「選取」
（②），選擇「修改」→「擴展」，接著會出現一個「擴展選取範
圍」的小視窗（④），擴展量填入「1」就好。再來點一下右下角的
開新圖層按鈕（③）建立新圖層。去上面選單的「編輯」（⑤），
選擇「填充」在選取範圍內填入顏色。魔術棒選取不到的窄小區域
就用筆刷土法煉鋼地補上去吧。

STEP 08

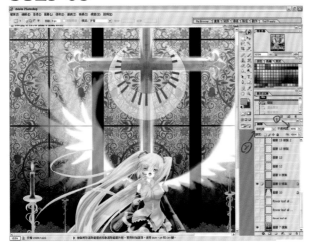

調整1
顏色太花眼睛會爆掉，所以把佈景的色彩飽和度調低。咪哭吃了蔥就長翅膀咧……當然不可能是這樣。用噴槍筆刷畫好翅膀，再調整不透明度（①）和圖層混合模式（②），讓它看起來像是閃亮亮的光翼。順帶一提，剛才佈景顏色的飽和度同樣是用圖層混合功能來進行調整。只要先在佈景上方開個新圖層、填上灰色，將該灰色圖層混合模式設定為「飽和度」。如此一來不需要把下方圖層全部合併，只要調整灰色圖層的不透明度，即可一口氣進行下方圖層的飽和度調整。

STEP 07

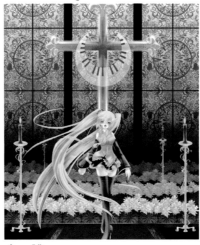

合～體～
把零件組合起來。蔥似乎在等待loading時間中被咪哭咬掉了，哎呀哎呀。

STEP 06

零件上色完成
為了減輕電腦的負擔，把人物、背景用的十字架、燭臺、花、玻璃窗的花紋等零件分開為數個小檔案來作畫。

STEP 09

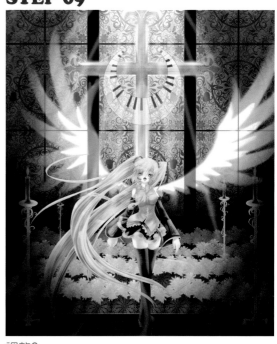

調整2
為突顯主角，幫咪哭打個光，周圍再蓋幾層深紅色強調光影。這邊的做法和翅膀一樣，都是先用噴槍畫出光芒和陰影，再調整不透明度和圖層混合模式。

STEP 10

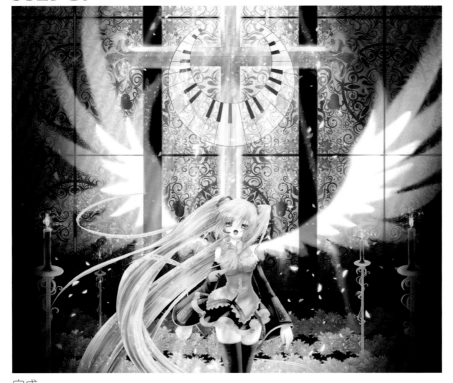

完成
灑上光粉和花瓣、給蠟燭加點光暈、再微調一下光影，大功告成。看腳不爽所以砍掉了。

百鬼夜行抄

御靈繪

王辰旭

VITO

SN

鵺
BIDA

狐狸娶親
1983l031

雷神眷族
FEE

龍宮童子
FEE

百魅夜行
HYDE

壙之怪

四神
安藤

鳥之怪
MOS

海坊主
JOE

山姬
XMOON

釣瓶落
貓尼司

姑獲鳥
修SHIU

飛頭靈
岩龍

鬼女紅葉狩
岩龍

天邪鬼

百百目鬼

橋姬
御辰

青行燈
御辰

八咫烏
P/N

座敷童子
艾可小涼

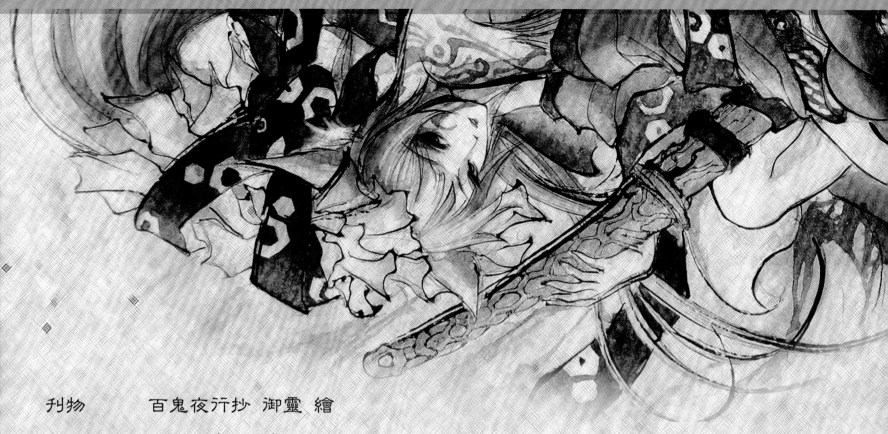

刊物　　　百鬼夜行抄 御靈 繪

發行人　　陳胤安(LOIZA)

參與作者　LOIZA,岩龍,艾可小涼,黑青郎君,慕夜,LDT,MOS,
　　　　　小樹,安藤,JOE,NEO,19831031,BIDA,HYDE,御晨,
　　　　　PN,XMOON,猶尼司,SN,修Shiu,王晨旭,VITO,穆,
　　　　　FEE,KituneN,等25位作家

刊物格式　A4 110頁 橫式全彩 + 精美書殼包裝

售價　　　450NT

印刷接洽　彩橘文化事業有限公司

印刷廠　　建豪合版印刷股份有限公司

社團網站　http://www.wretch.cc/blog/jeff19840319

ACG Band Live
台灣ACG樂團表演的絕佳舞台！！

ACG Band Live

2009年在 Komica樂器版m群中誕生，目的是宣揚及培養台灣本土的ACG樂團與擴展台灣的同人音樂圈。

於2010年2月初在西門町舉辦第一屆表演，狹窄的表演場地被上百名觀眾擠爆，得到了意料之外的支持，目前是台灣唯一限定以 Band live形式演奏同人&ACG音樂的活動，其後的ABL1.5也在暑假期間再次開唱，遠比首屆更為堅強的表演陣容，吸引了三百餘名的觀眾進場同樂，現場的表演熱度和樂手們的專業程度不下聲優及NICO歌手的演唱會。

台灣 NICO著名歌手凱洛與未曾露面的 komica島主都跨刀協助活動營運及宣傳，同時也與安利美特及Camz雜誌合作，ANS鬼藝音樂也提供了活動技術指導與意見，展現出ACG族群熱情的合作默契。

今年三月！

這樣的ABL，即將再次突破框架展現出全新的表演！
2011/3/26，公館THE WALL Live House， ACG Band Live將再次為各位展現台灣ACG音樂的新世界，為台灣ACG樂團創造更大的舞台及迎接更多的挑戰！

↓安利美特實體售票與合作宣傳，以及ABL1.5的LIVE海報

ANS→
所屬樂團 Save and Load
ANS主辦單位鬼藝音樂社長阿鬼，也熱情參與ABL1.5的演出

Google ｜ ACG BAND LIVE ｜ Google 搜尋

詳細售票資訊與演出歌單請洽官網

ACG Band Live 2
3.26 -SPECIAL-

2011/03/26 (六) in 台北 The Wall

演出樂團

Animated Preacher

Ring

肝連王

Save and Load

※照片皆為實際演出情形

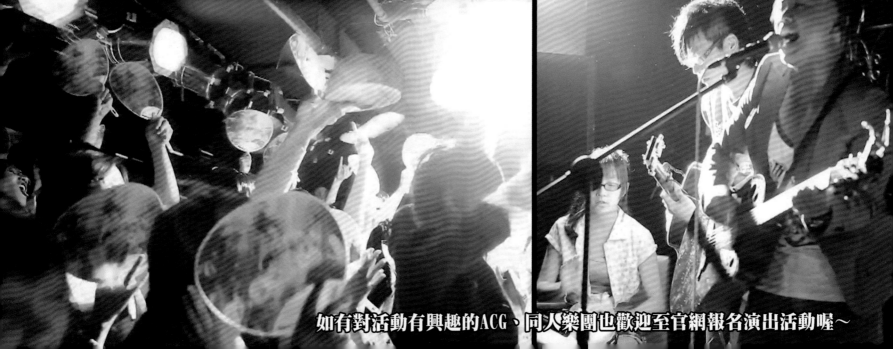

如有對活動有興趣的ACG、同人樂團也歡迎至官網報名演出活動喔～

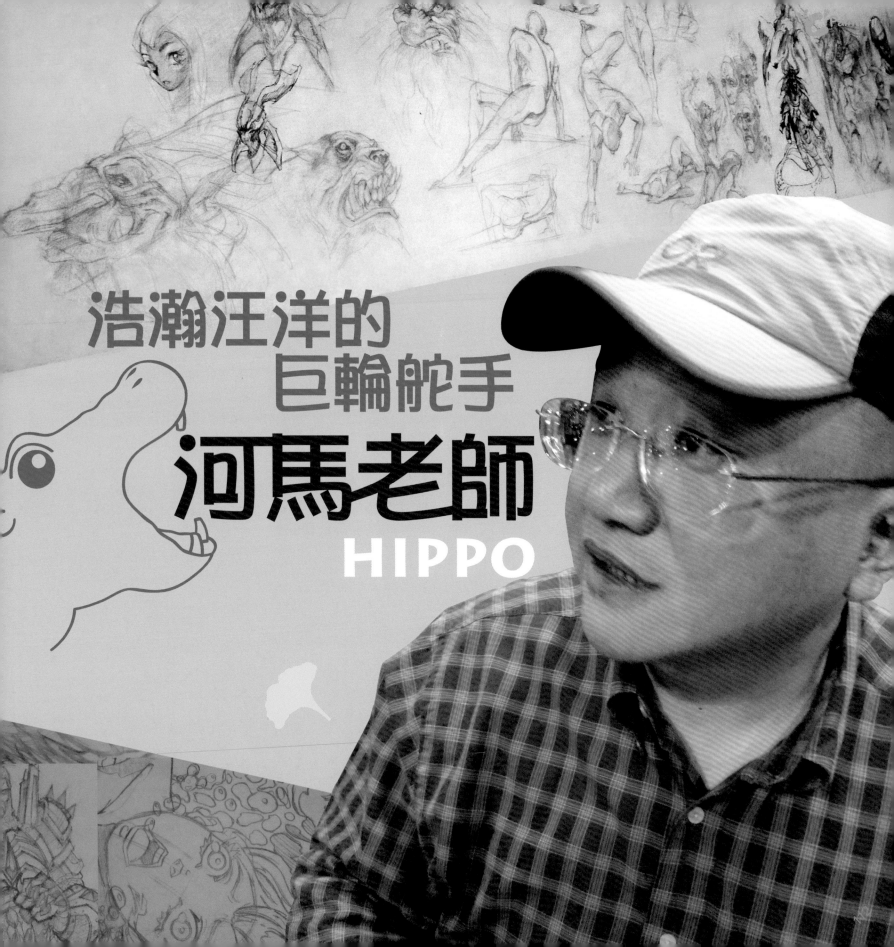

浩瀚汪洋的
巨輪舵手
河馬老師
HIPPO

序言

在無垠的ACG創作圈中不乏有許多的逐夢者，但這不是一條簡單好走的道路，各種的困難不斷的阻擋在立志成為偉大創作者的各位面前，常常令人灰心、令人沮喪。但是其實，臺灣的ACG界也不乏有夢想的推手，彷彿汪洋中的燈塔，指引著新一代的年輕繪師們，這些在幕後默默付出心血的人物，Cmaz於充滿新希望的2011年將一一介紹給讀者們。

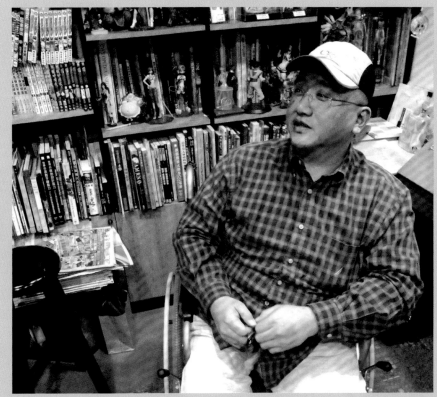

↑ 河馬老師

Tutor!!

踏進河馬老師的教室，明亮而柔和的燈光充斥著室內，對於在寒冷夜裡趕來採訪的Cmaz人員而言已感到十分溫暖，老師的同事「超人」隨即附上一壺沖好的熱茶給我們，十分親切。環顧一下四周，客廳十分寬敞，客廳旁有一個木製的躺椅空間，客廳往前延伸過去是老師的工作區，周遭擺滿了參考書目，架子與書櫃上，各種模型琳瑯滿目，根據老師的說法，這些多半是「超人」的傑作，原來「超人」是一個高超的模型師。

↑ Loiza的作品。

Cmaz來採訪老師時適時遇上擔任Cmaz Vol.2封面以及繪師專訪的Loiza和他漂亮的女朋友。

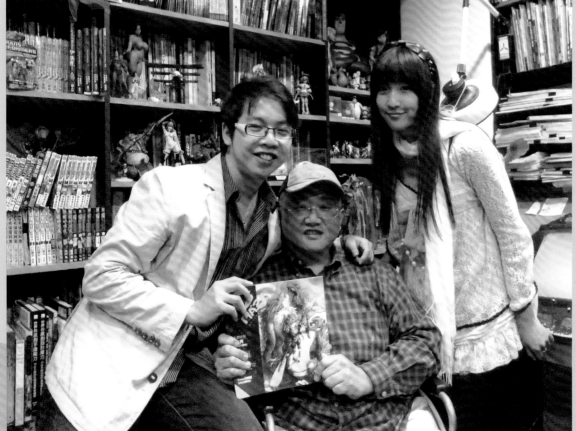

↓ 河馬老師的同事「超人」的雕塑作品。

老師特別打開了一個很特殊的東西,原來是一筒紙捲軸,裡面充滿了老師的隨手塗鴉。老師說這是在窗邊抽菸時,隨性畫下的東西,創作對於老師而言已經是一種生活的態度,這份器度令小編衷心佩服。

↑河馬老師的隨手塗鴉捲軸。

接著老師開始一一介紹學生們的作品,原來老師底下的學生已經不乏許多同人場的大手,其中更有許多是以往在Cmaz有進行過發表的繪師!

← Cmaz Vol.1的專訪繪師-Krenz的同人本。

↓ Cmaz Vol.2的專訪繪師-Loiza主編的的山海經系列。

↑ Cmaz Vol.3、vol.4發表過的繪師-
B.c.N.y(左)以及索尼(右)

在老師稍微介紹了教室裡的東西以後，小編好奇的問。

Cmaz：請問河馬老師這個暱稱是怎麼來的呢？

河馬老師：當初在起名的時候不知道要以何種名稱來做代表，後來覺得自己很喜歡動物就以動物做為出發點，但動物那麼多哪一種最喜歡而又適合自己喜愛呢？想來想去就想到河馬，因為河馬身材圓胖，外表溫馴，水裡陸地都可以生存，牠有一張大嘴可以不斷的吸取學習，好像有吃不完的食物一樣，所以就決定了用「河馬」這個名字，自己本身對圓的造型特別喜歡。

↑老師喜歡圓滾滾的東西。

原來河馬老師的教室已經成立了四年，一開始老師是想多多瞭解學校的社團的活動性質、與學生們的想法，因此藉由自己的學生介紹，任教於北部許多的大學、高中動漫社。老師在外出教學時行動並不是很方便，又常常遇到下雨天，但是老師並不輕言放棄，他認為這是上天給他意志力的考驗，直到後來有機緣，才選擇找了地點開設專屬的教室。

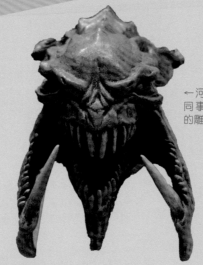

←河馬老師的同事「超人」的雕塑作品。

河馬老師：剛開始成立教室的時候不知道學生在哪裡，每次上課學生大概不超過四個，同學有時一到兩位！有點冷清，哈哈，但是教課是我的興趣，我想即使是一個我也會教下去！！

↓課程即將開始，每個學生都很專注。

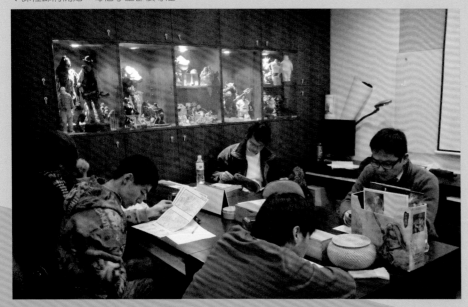

→上課前，學員們正拿著講義預習。

116

Cmaz：老師在成立教室之前都做些甚麼呢？

河馬老師：成立教室前是在國內最大的卡通公司宏廣上班，做構圖的工作，和一些插畫或場景設定的工作（時間有點久遠了）其實在整個作畫過程中最大的學習是在卡通公司，以前的卡通是培養很多人才的好地方！來自四面八方的作畫人！！（包含很多外籍人士），大家都有著很好的作畫功力，雖然是一個代工的產業，相對的可以吸收國外很多的作畫概念以及實際工作的練習經驗，這是現在沒有的行業！可以學習很多有天份的人的所有作品，尤其是一些外籍人士，他們會帶入新觀念或是我們一些不知道的方法，讓你在2D的世界裡開啟眼界，做為日後很好的基礎！卡通的觀念可以用在很多相關的畫圖概念！

↑ 聽著老師的指示，一步步的認真練習。

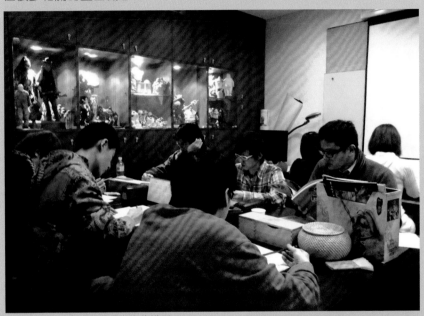

↑ 教室旁的儲窗提供很多參考的模型。

↓ 使用投影器材教學的河馬老師。

老師教課時使用投影器材，並在一旁使用電腦親自畫圖一邊解說原理，並且自行準備了非常豐富的講義跟示範給學生們學習，教室中共有11個座位，而小編是在星期四的晚上去訪問的，非假日的時段學生數也超出預定的數量，居然有15人之多，而且許多是上班族、還遠從台北的四面八方趕過來。

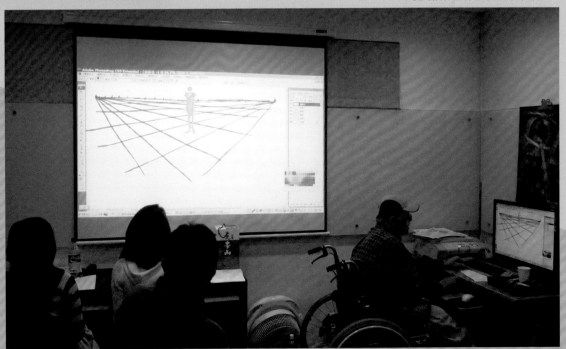

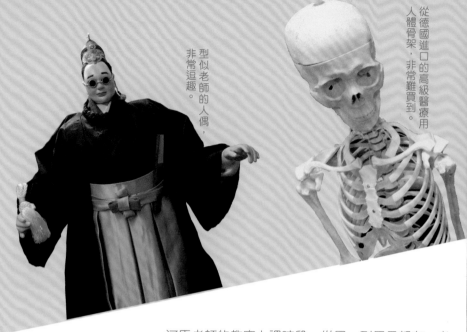

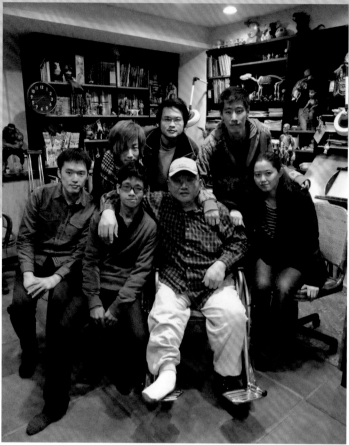

型似老師的人偶，非常逗趣。

從德國進口的高級醫療用人體骨架，非常難買到。

河馬老師的教室上課時段，從周一到周日都有，老師全天候無休的教學精神令人敬佩，且老師旗下的學生還有越多月增加的趨勢，在這樣下去就要增開上午班次跟下午班次啦！

↑老師與當日較早到教室的學生們，右二為內地山東人。

↓孜孜不倦，永遠堅持教學的河馬老師。

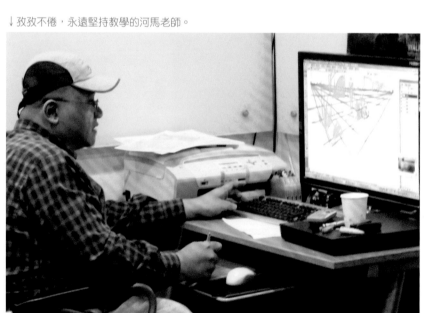

Cmaz：如果要報名老師的教室應該怎麼做呢？

河馬老師：如果要報名可以直接打手機！（0937-098-038），可以先行試聽一堂課，再決定何時開始。

如同河馬一般，張著大嘴不斷學習精進，又如同汪洋中的巨輪舵手，滿載著拓荒者，正確的駛向實現夢想的新大陸，河馬老師的教室永遠為新的冒險者敞開大門。

CG大師秘辛大公開

藍寶ATI FirePro V9800 繪圖顯卡

單卡六螢幕輸出，專業繪師的實境大餐

ATI FirePro™ V9800

6螢幕 Eyefinity DisplayPort 輸出. **30**bit 色彩
1600Shader Units. **4GB** GDDR5 記憶體.

擁有六個Mini DisplayPort介面輸出，ATI FirePro V9800支援多台顯示裝置的無縫切換和隨插即用。這也是首款能同時支援六個獨立輸出的專業繪圖解決方案，對希望最大化使用工作環境以提高生產力的用戶來說是最理想的選擇。除了支援顯示裝置數量達到六個之外，全3D加速的優勢也是競爭對手無法企及的。相較對手產品只能做單純的圖片演示或者畫面數量少的影像，ATI Eyefinity技術能在單卡下提供高達7680 x 3200的解析度並同時運行全3D畫面，對於多視頻流和藍光、FullHD等支援更不在話下。

BUY **特別推薦** ATI FirePro™ V3800
平面及入門3D設計師最經濟與入門選擇

AMD Eyefinity
MULTI-DISPLAY TECHNOLOGY

台灣區總代理
I RIS ⁊ ech 電話:(02)7720-0680
彩原科技有限公司 http://www.iristech.com.tw

專業服務
 宙盟資訊股份有限公司
電話:(02)2659-2525
SYZYGIA http://www.syzygia.com.tw

 SAPPHIRE
藍寶科技工作站官網
workstation.sapphiretech.com

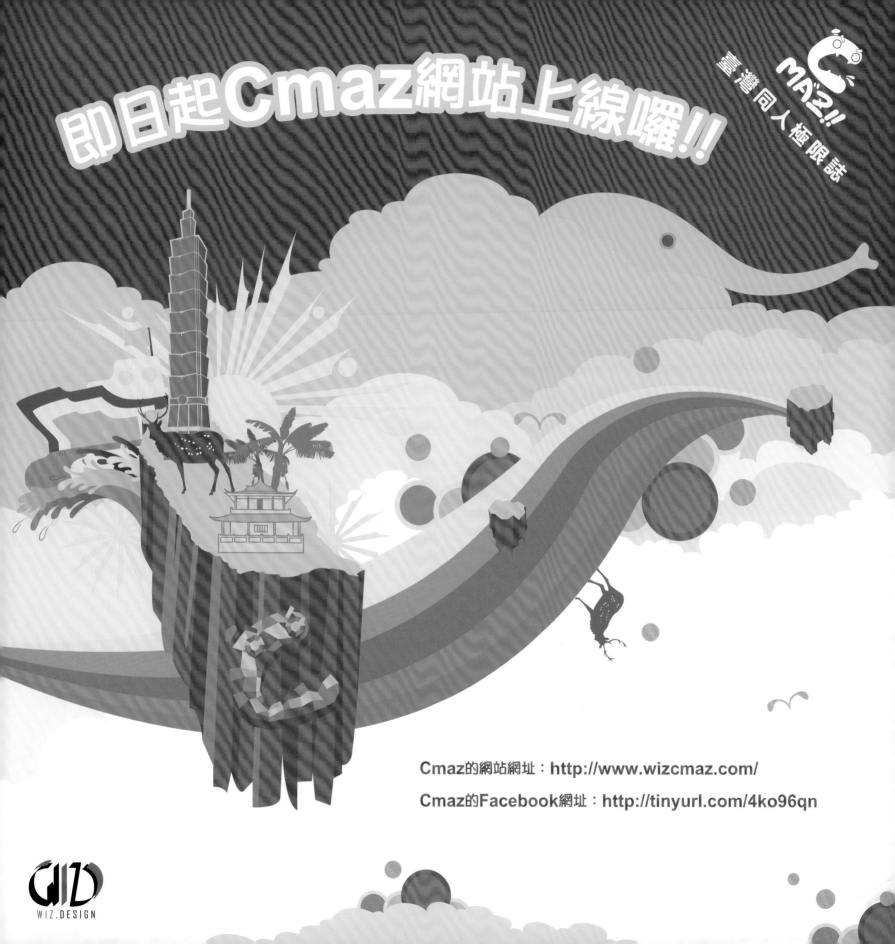

CMAZ 臺灣同人極限誌 徵稿活動 開始啦!!

Cmaz以建立CG創作發表平台為宗旨,除了專業繪師及學校社團之外,也將開啟最新單元,讓讀者的作品也能夠在Cmaz刊登,搭建出最大的插畫家舞台,創造出繪師、學校與素人一齊作畫的藝術殿堂。

投稿須知:

1.您所投稿之作品,不限原創或是二次創作。

2.投稿之作品必須附有作品名稱、創作理念,並附有個人簡介,其中包含您的姓名、電話、e-mail及地址。

3.風格或主題不限。

4.作品尺寸不限,格式不限,稿件請存成300dpi。

5.作者必須遵守本徵稿啟事之所有條款。

版權歸屬:

1.作者必須是作品之合法著作權人,且同意將作品發表於Cmaz。

2.作者投稿至Cmaz之作品,本繪圖誌保留其編輯使用權。

快來看讓大家看見你(妳)的作品吧!!

投稿方式:

❶ 將作品及報名表燒至光碟內,標上您的姓名及作品名稱,寄至:
威智創意行銷有限公司106 台北郵局第57-115號信箱。

❷ 透過FTP上傳,於網址輸入空格中鍵入ftp://220.132.135.238:55
帳號:cmaz 密碼:wizcmaz
再將您的作品及報名表複製至視窗之中即可。

如有任何疑問請寄e-mail:wizcmaz@wizdesign.com 或到Cmaz部落格:http://blog.yam.com/cmaz留言,我們會給予您所需要的協助,謝謝您的參與!

Cmaz Vol.4簽名版抽獎的名單出爐囉!!

以下為得獎名單!!

得獎者的簽名版（25*25cm防水相紙珍珠板裱版）將會於2010/03/05前寄至登記地址。

大高雄－劉熙恩	深珀-APH亞細亞組
台北市－高瑄鴻	韓奇露-Nanigation旅行
新北市－鐘佩容	Aoin-Dryas
台北市－徐安誼	Aoin-Etevnita 影月輪舞
台北市－林佳玉	Aoin-Dryas
台中市－賴曼琳	白米熊-忘卻花
大高雄－洪小橋	韓奇露-聽聽我心之聲
台南市－楊子欣	白米熊-叮噹精靈花
大高雄－陳冠霖	Rotix-永恆之光與懲戒之劍
大台南－紀昀岑	米路兔-靈夢

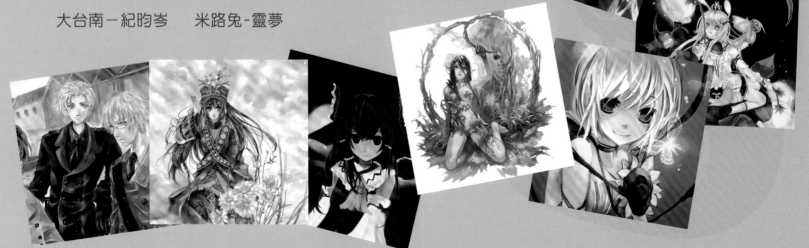

如有任何疑問請寄e-mail：wizcmaz@wizdesign.com 或到Cmaz部落格：http://blog.yam.com/cmaz留言，我們會給予您所需要的協助，謝謝您的參與！

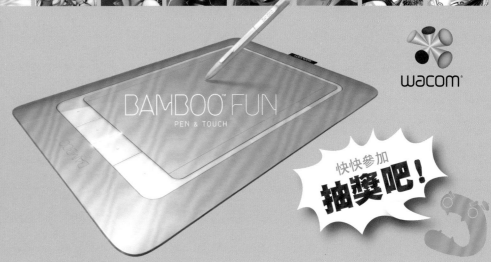

寄發
（建議使用限時掛號）

於邊緣黏貼或釘一下

郵票黏貼處

vol 05

WIZ.DESIGN 威智創意行銷有限公司 收
106台北郵局第57-115號信箱

Cmaz!! 期刊壹年份訂閱單

臺灣同人極限誌

訂購人基本資料

姓　名		性　別	□男 □女
出生年月	年　　月　　日		
聯絡電話		手　機	
收件地址	□□□ （請務必填寫郵遞區號）		

學　歷：□國中以下　□高中職　□大學/大專
　　　　□研究所以上

職　業：□學　生　□資訊業　□金融業　□服務業
　　　　□傳播業　□製造業　□貿易業　□自營商
　　　　□自由業　□軍公教

訂閱資料

Cmaz訂閱壹年份總金額新台幣九百元整

統一發票開立方式：
□二聯式
□三聯式
統一編號＿＿＿＿＿＿＿＿＿＿＿＿＿＿＿
發票抬頭＿＿＿＿＿＿＿＿＿＿＿＿＿＿＿

付款方式

□ ATM轉帳　　　□ 電匯訂閱　　　□ 劃撥

銀行：玉山銀行 基隆路分行　　帳號：0118440027695
戶名：威智創意行銷有限公司　　銀行代號：808

＊轉帳/匯款後取得之收據，請郵寄或傳真至(02)7718-5179。

注意事項

- Cmaz一年份四期訂閱特價900元。
- 轉帳/匯款/劃撥後取得之收據，請連同訂書單郵寄或傳真至(02)7718-5179。
- 本繪圖誌為季刊，發行月份為2月、5月、8月及11月，每發行月5日前寄出，如10天後未收到當期Cmaz，請聯繫本公司以進行補書作業。

威智創意行銷有限公司
郵政信箱：106台北郵局第57-115號信箱
電話：(02)7718-5178　傳真：(02)7718-5179

WIZ.DESIGN

98.04-4.3-04

郵政劃撥儲金存款單

帳號 5 0 1 4 7 4 8 8

金額 新台幣（小寫） 仟 佰 拾 萬 仟 佰 拾 元
　　　　　　　　　　　　　　　　9 0 0

戶名 威智創意行銷有限公司

寄款人 □他人存款 □本戶存款

通訊欄（限與本次存款有關事項）

收件人：

收件地址：

生日：西元＿＿＿年＿＿＿月

聯絡電話：

E-MAIL：

統一發票開立方式：　□二聯式　□三聯式

統一編號

發票抬頭

虛線內備供機器印錄用請勿填寫

郵政劃撥儲金存款收據

收款帳號戶名

存款金額

電腦記錄

經辦局收款戳

◎寄款人請注意背面說明
◎本收據由電腦印錄請勿填寫

CMAZ!!

vol 05

訂書步驟：

一、需填寫訂戶資料。

二、於郵局劃撥金額。

三、訂書單資料填寫完畢以後，請郵寄至以下地址：

威智創意行銷有限公司 收

WIZ.DESIGN

106台北郵局第57-115號信箱

記得裝入信封唷~~

請寄款人注意

一、帳號、戶名及寄款人姓名、通訊處各欄請詳細填明，以免誤寄；抵付票據之款，務請於交換前一天存入。

二、每筆存款至少須在新臺幣15元以上，且限填至元位為止。

三、倘金額塗改時請更換存款單重新填寫。

四、本存款單不得黏貼或附寄任何文件。

五、本存款金額業經電腦登帳後，不得申請撤回。

六、本存款單備供電腦影像處理，請以正楷工整書寫並請勿折疊。帳戶如需自印存款單，各欄文字及規格必須與本單完全相符。如有不符，各局應婉請寄款人更換郵局印製之存款單填寫，以利處理。

七、本存款單帳號與金額欄請以阿拉伯數字填寫。

交易代號：0501、0502現金存款 0503票據存款 2212劃撥票據託收

郵政劃撥存款收據 注意事項

一、本收據請妥為保管，以便日後查考。

二、如欲查詢存款入帳詳情時，請檢附本收據及已填之查詢函向任一郵局辦理。

三、本收據各項金額、數字係機器印製，如非機器列印或經塗改或無收款郵局收訖者無效。

臺灣同人極限誌 Cmaz 參與歷史名單！

只要曾經參與過Cmaz合作並留下公開聯絡資料，即可在此頁留下紀錄，方便讀者或業主查詢喔！

陽春	http://blog.yam.com/RIPPLINGproject
冷鋒過境	巴哈姆特：A117216
企鵝CAEE	http://home.gamer.com.tw/gallery.php?owner=rr68443
Krenz	http://blog.yam.com/Krenz
LOIZA	http://www.wretch.cc/blog/jeff19840319
蚩尤	http://blog.roodo.com/amatizqueen
Rotix	http://rotixblog.blogspot.com/
白靈子	MSN:h6x6h@hotmail.com
小黑蜘蛛darkmaya	http://blog.yam.com/darkmaya
Shawli	http://www.wretch.cc/blog/shawli2002tw
WaterRing	http://home.gamer.com.tw/gallery.php?owner=waterring
艾可小涼	http://diary.blog.yam.com/mimiya
Cait	http://diary.blog.yam.com/caitaron
索尼	http://sioni.pixnet.net/blog(Souni's Artwork)
LDT	http://blog.yam.com/f0926037309
由衣.H	http://blog.yam.com/yui0820
綿峰	http://blog.yam.com/menhou
蒼印 初	http://blog.roodo.com/aoin
B.c.N.y	http://blog.yam.com/bcny
冷月無瑕	http://blog.yam.com/sogobaga
薩那SANA.C	http://blog.yam.com/milkpudding
韓奇露	http://hankillu.pixnet.net/blog
EvoLan	http://masquedaiou.blogspot.com/
米路兔	http://www.wretch.cc/blog/mirutodream
Sen	http://blog.yam.com/user/changchang.html
深珀Shenjou	http://blog.roodo.com/iruka711/
釾Rozah	http://blog.yam.com/user/aaaa43210.html
KURUMI	http://blog.yam.com/kamiaya123
由美姬	http://iyumiki.blogspot.com
白米熊	http://diary.blog.yam.com/shortwrb216
草熊	http://blog.yam.com/grassbear
YellowPaint	http://blog.yam.com/yellowpaint
Dako	http://blog.yam.com/dako6995¬ice=clear
S2O	http://blog.yam.com/sleepy0
兔姬	http://blog.yam.com/kuroapple
重花Kasaka	http://hauyne.why3s.tw/

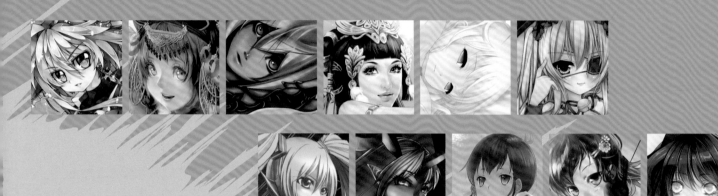

CMAZ!! 臺灣同人極限誌 Vol.05

書　　　名	Cmaz!!臺灣同人極限誌 Vol.05
出 版 日 期	2011年02月01日
出 版 刷 數	初版第一刷
印 刷 公 司	健豪印刷事業股份有限公司
出 品 人	陳逸民
執 行 企 劃	鄭元皓
廣 告 業 務	游駿森
美 術 編 輯	黃文信
	吳孟妮

作　　　者	陳逸民、鄭元皓、黃文信、吳孟妮
發 行 公 司	威智創意行銷有限公司
出 版 單 位	威智創意行銷有限公司
總 經 銷	紅螞蟻圖書

WIZ.DESIGN

電　　　話	(02)7718-5178
傳　　　真	(02)7718-5179
郵 政 信 箱	106台北郵局第57-115號信箱
劃 撥 帳 號	50147488
E - M A I L	wizcmaz@wizdesign.com
B L O G	www.blog.yam.com/cmaz
網　　　站	www.wizcmaz.com

建 議 售 價	新台幣250元

9 789868 625143

總經銷：紅螞蟻圖書 NT.250